学一百通

中国画基础技法丛书·写意花鸟

牡丹·3

MUDAN · 3　　伍小东◎著

ZHONGGUOHUA JICHU JIFA CONGSHU XIEYI HUANIAO

广西美术出版社

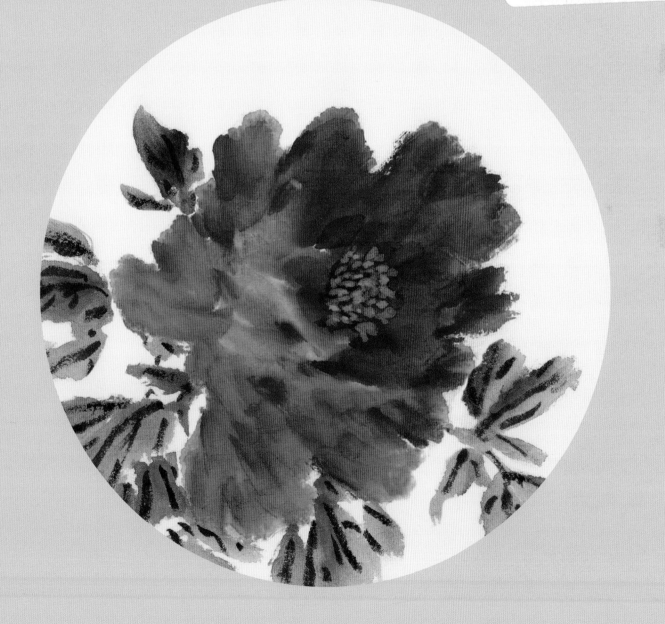

序

　　中国画是最接地气的高雅艺术。究其原因，我认为其一是通俗易懂，如牡丹富贵而吉祥，梅花傲雪而高雅，其含义妇孺皆知；其二是文化根基源远流长，自古以来中国文人喜书画，并寄情于书画，书画蕴涵着许多深层的文化意义，如有清高于世的梅、兰、竹、菊四君子，有松、竹、梅岁寒三友。它们都表现了古代文人清高傲世之心理状态，表现了人们对清明自由理想的追求与向往。因此有人用它们表达清高，也有人为富贵、长寿而对它们孜孜不倦。以牡丹、水仙、灵芝相结合的"富贵神仙长寿图"正合他们之意。想升官发财也有寓意，画只大公鸡，添上源源不断的清泉，意为高官俸禄，财源不断也。中国画这种以画寓意，以墨表情，既含蓄地表现了人们的心态，又不失其艺术之韵意。我想这正是中国画得以源远而流长、喜闻而乐见的根本吧。

　　此外，我国自古以来就有许多学习、研读中国画的画谱，以供同行交流、初学者描摹习练之用。《十竹斋画谱》《芥子园画谱》为最常见者，书中之范图多为刻工按原画刻制，为单色木版印刷与色彩套印，由于印刷制作条件限制，与原作相差甚远，读者也只能将就着读画。随着时代的发展，现代的印刷技术有的已达到了乱真之水平，给专业画者、爱好者与初学者提供了一个可以仔细观赏阅读的园地。广西美术出版社编辑出版的"中国画基础技法丛书——学一百通"可谓是一套现代版的"芥子园"，集现代中国画众家之所长，是中国画艺术家们几十年的结晶，画风各异，用笔用墨、设色精到，可谓洋洋大观，难能可贵。如今结集出版，乃为中国画之盛事，是为序。

<div align="right">

黄宗湖教授

广西美术出版社原总编辑

广西文史研究馆书画院副院长

2016年4月于茗园草

</div>

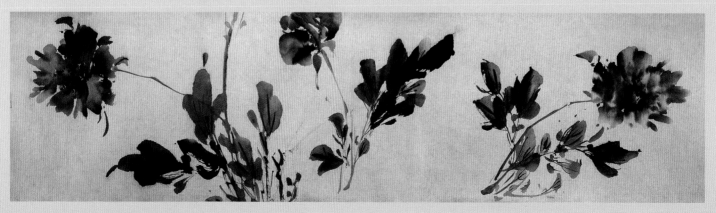

徐渭　四时花卉图卷（局部）

29.9 cm×1081.7 cm　明

一、唯有牡丹真国色 花开时节动京城

　　牡丹在中国至今已有2000多年的栽培历史。自唐以来，对牡丹花的描述与赞美逐渐盛行。唐代诗人刘禹锡对牡丹花有"唯有牡丹真国色，花开时节动京城"的诗句，晚唐皮日休赞誉牡丹花为"独立人间第一香"，而被誉为"诗仙"的唐代诗人李白对牡丹花更有"云想衣裳花想容，春风拂槛露华浓。若非群玉山头见，会向瑶台月下逢"的赞美诗句，直接把牡丹与丽人联系起来，并且赞誉这只有在仙山或瑶台才能见到的美丽花容。另外还有白居易的"帝城春欲暮，喧喧车马度。共道牡丹时，相随买花去……家家习为俗，人人迷不悟……一丛深色花，十户中人赋"，李唐的"早知不入时人眼，多买胭脂画牡丹"，汤显祖的"问君何所欲，问君何所求，牡丹花下死，做鬼也风流"等赞美牡丹花的优美诗句。

　　对于牡丹花，文人雅士也难舍对它的美誉赞颂之辞。喜爱牡丹花是人之常情也。

　　北宋欧阳修的《洛阳牡丹图》中写道："洛阳地脉花最宜，牡丹尤为天下奇。"形容帝都牡丹花最奇最珍贵也最负盛名。这当然与洛阳作为十三朝古都有关联。

　　山东菏泽，古称曹州，其牡丹种植历史悠久，始于隋，兴于唐宋，盛于明清，自古享有"曹州牡丹甲天下"的美誉。且不争论洛阳、菏泽谁是中国牡丹花的花都，其实它们都有一个共同的"中国牡丹都市"的美称。

　　牡丹国色天香，被世人喜爱，被誉为富贵的象征，常被称为"花王""国花"，还有"花冠"之誉，同时牡丹花也是中国画中常见的表现题材。

　　在绘画上对牡丹花的描述和赞誉也有很多，如唐代韦绚的《刘宾客嘉话录》是最早记载画牡丹的文献，里面有对画牡丹的描述："世谓牡丹花近有,盖以前朝文士集中无牡丹歌诗。公尝言杨子华有画牡丹处,极分明。子华北齐人,则知牡丹花亦久矣。"唐代的边鸾画牡丹有"妙得生意，不失润泽"的理解。宋代的苏轼对杨子华画的牡丹有"丹青欲写倾城色，世上今无杨子华"的感叹。在绘画技法的表现上也有不一样的呈现，如宋人画牡丹，以工整细致的工笔花鸟画法为主，其样式和画法为后世画牡丹的样板。元代的钱选画牡丹，把宋人画牡丹所用的严谨工整的工笔花鸟画法向写意画法过渡，形成了疏朗简洁的画风。明代有徐渭、陈淳、周之冕水墨写意法一路画牡丹，徐渭更是开拓花卉大写意画法之先风。清代画牡丹多为在前人的基础上继续发扬，画牡丹的好手有恽寿平、李鱓、邹一桂、蒋廷锡、石涛、赵之谦、任伯年、吴昌硕等。近现代的齐白石、陈半丁、王雪涛等也是画牡丹的能手。从古至今的这些大家们所画的牡丹，都被后世推崇为范本。

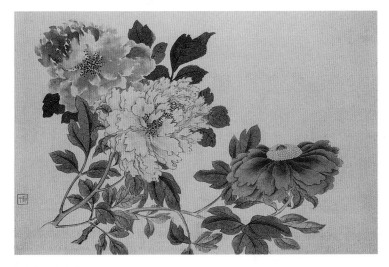

王武　花卉图之二
27cm×42.3cm　清

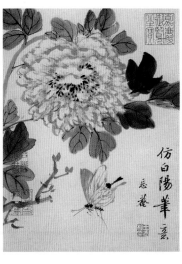

王武　花卉册之一
28.3cm×20.6cm　清

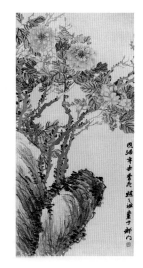

赵之谦　牡丹图
174.5cm×90.5cm　清

二、牡丹的画法

（一）牡丹的形体结构

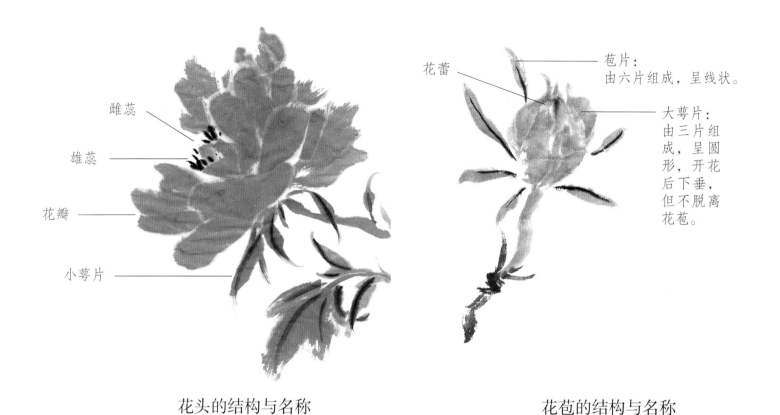

雌蕊

雄蕊

花瓣

小萼片

花蕾

苞片：
由六片组成，呈线状。

大萼片：
由三片组成，呈圆形，开花后下垂，但不脱离花苞。

花头的结构与名称

花苞的结构与名称

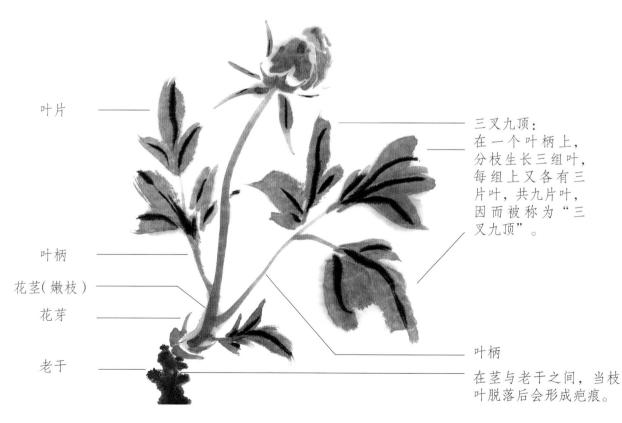

叶片

三叉九顶：
在一个叶柄上，分枝生长三组叶，每组上又各有三片叶，共九片叶，因而被称为"三叉九顶"。

叶柄

花茎（嫩枝）

花芽

老干

叶柄

在茎与老干之间，当枝叶脱落后会形成疤痕。

枝干和叶子的结构与名称

（二）牡丹花蕊的画法

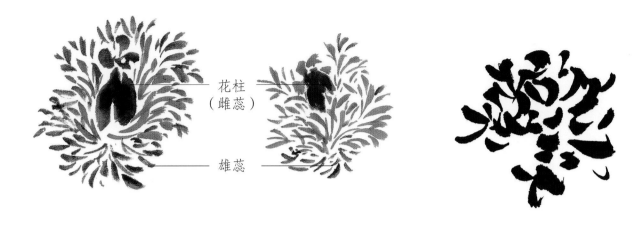

花柱
（雌蕊）

雄蕊

雄蕊 { 花药

花丝

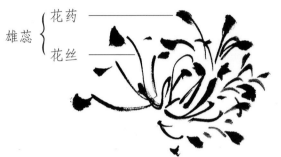

凡画牡丹花蕊，注意以花柱为中心散开即可，这是其一；其二是注意用笔或类如书写之用笔，要有回笔转锋之笔势。

（三）牡丹枝叶的画法

1. 枝干画法

枝干和叶片在牡丹画中尤为重要，枝干的穿插也要有多变性，在追求大势的情况下，也要讲究用笔的干湿、浓淡变化。部分枝干出现的飞白，使枝干显得苍劲有力。

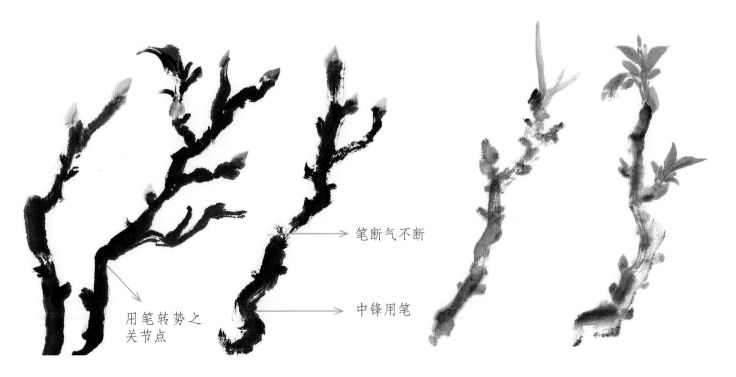

笔断气不断

用笔转势之
关节点

中锋用笔

2. 叶片画法与走势

写意画的魅力不仅表现在生动的笔触和活泼的形象上，还体现在滋润的色彩和温柔与刚劲的笔墨性情上，所以画叶片时要掌握用水和用色的表现技巧。起笔时色墨要饱和，从起笔到收笔，自然就形成了干湿浓淡的变化。

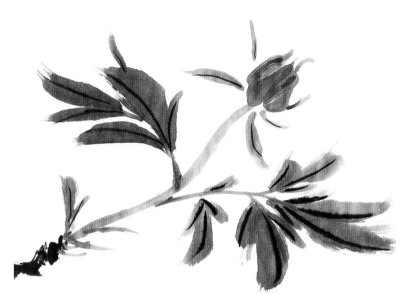

用笔蘸花青和藤黄进行调和，使颜色融合，侧锋用笔画叶子。画叶子时以三笔为一组，此处可借鉴竹叶的"个"字与"介"字点叶法来画出牡丹叶子的特点。待其七八成干时，用较重的墨勾写叶脉。

用汁绿色（汁绿色由花青与藤黄调出，两种颜色各占比例的不同，得出的汁绿色不尽相同，为表述方便，下文中提到的汁绿色，均由这两种颜色调出）为作画主色，用笔取势，把画的走势给予确定。此走势类似传统的"如意纹"，这也是牡丹叶片最基本的画法。

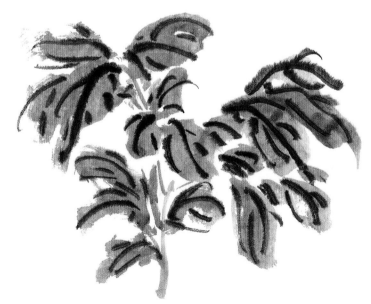

用汁绿色画牡丹叶片和叶柄，仔细分析描写叶片的规律，所谓的三叉九顶，每一叉枝所分化的叶片皆类如"个"字的造型，并且有重叠形成的疏密对比。

用汁绿色画牡丹叶片，牡丹叶片的形状有翻转、折叠之形，而塑造每一组叶片的形状，都类如"个"字和"介"字并组合成型。

不同画法的叶子形象

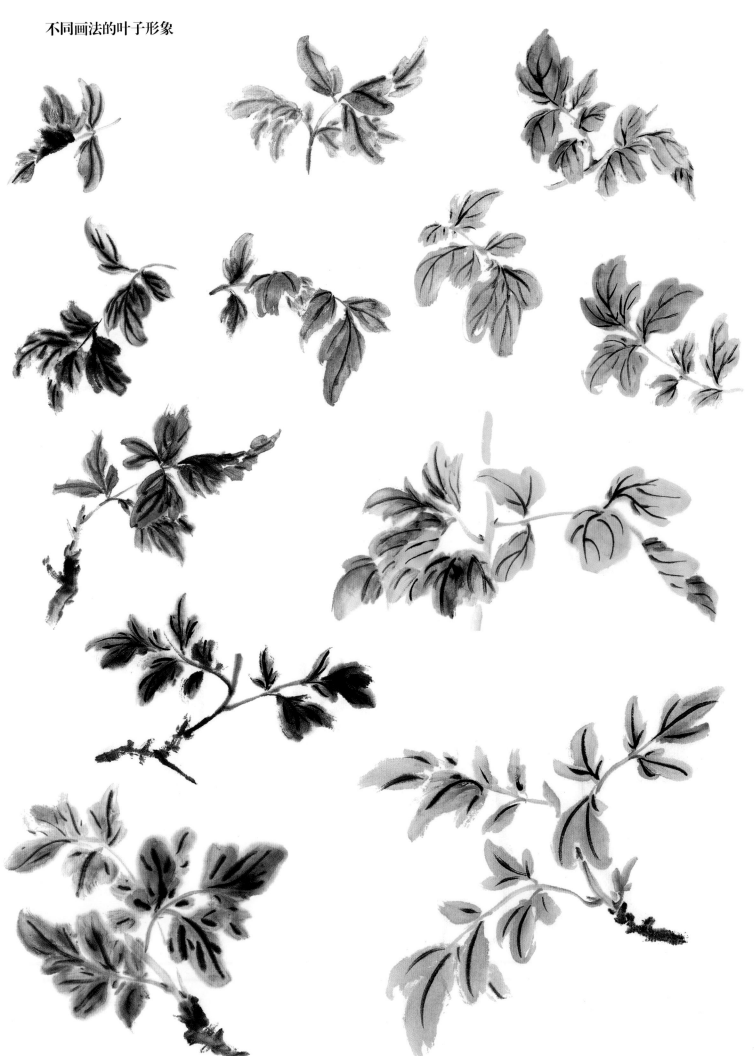

（四）牡丹花苞的画法与形象

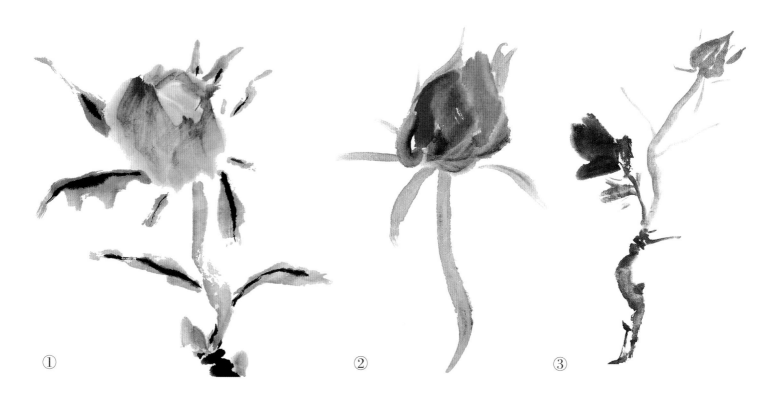

① ② ③

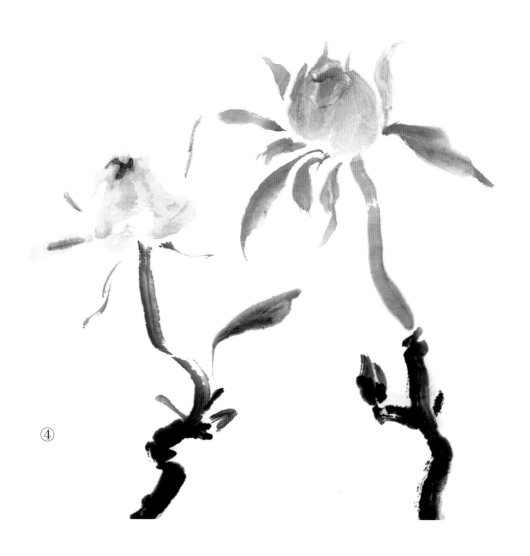

④

① 此牡丹花苞是先用三青调藤黄，用笔尖蘸上胭脂，画出含苞形象的大萼片，再用胭脂点出花蕾。用花青画出苞片、花茎和叶子，花茎以中锋用笔转侧锋画出，一左一右的叶子把全局的势引向四面。最后用墨画出老干，并勾出叶脉。

② 此牡丹花苞为全侧的形象，先用花青调藤黄，笔尖蘸曙红画出苞片，苞片呈舒展的势，然后继续画出花茎。最后用曙红画出含苞待放的花蕾的形象。

③ 用汁绿色从画面左下出笔画往右上的一个势，顺势画出花苞，并画出老干，随后叶子向左出笔，形成一个向左的势。

④ 此处的两个牡丹花苞为同一形象，但为不同的表现方式。左边用淡墨调花青和藤黄画出萼片，中锋转侧锋画出花茎和老干，最后用胭脂点出含苞待放的花蕾。右边则用汁绿色画出花苞的形象，苞片呈开放之势，这样利于与四周相呼应，画出花茎和老干，最后用曙红点出花蕾。

不同画法的花苞形象

（五）牡丹的不同形象画法

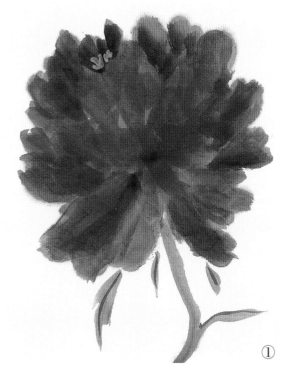

①

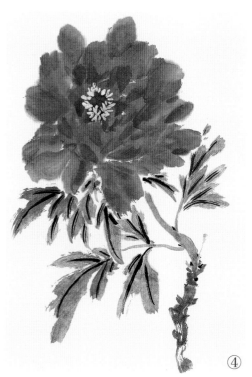

②

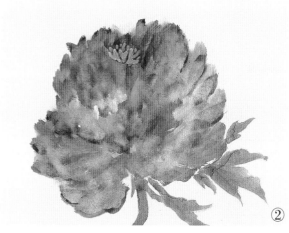

③

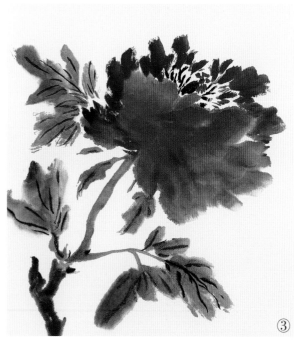

④

① 此牡丹形象采用的是一种颜色叠加的画法，先用曙红画出花头，然后根据需要在花头上依造型用笔叠加颜色，以求达到颜色厚重、用笔变化丰富的特点，并突出表现花瓣的前后关系。用花青调藤黄画出牡丹的嫩叶和苞片，并用中锋画出花茎，用淡墨勾出叶脉，最后用鹅黄点出花蕊。

② 此牡丹花头是用白色撞色表现出来的。先用毛笔蘸曙红画出牡丹花头，在花头未干透之前，蘸白色覆加撞色，形成曙红与白色相融的效果。用汁绿色画出嫩的花茎、花叶，最后用鹅黄画出花蕊。

③ 先用淡曙红画出前面部分的花瓣，再用浓曙红画出后面部分的花瓣，用汁绿色画出花茎和部分叶片，加入少许曙红画出其他叶片，然后用淡墨画出老干，再用淡墨加曙红勾出叶脉，最后用赭石画出花柱，用浓墨点出花蕊。

④ 先用淡曙红画出牡丹花头的正面形象，再用深曙红点出花瓣之间的重色，使花头颜色更加丰富。在牡丹花头基本定出大致形状后，用花青加淡墨画出牡丹的茎和叶，画法可用中锋、

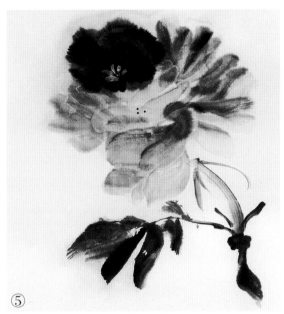
⑤

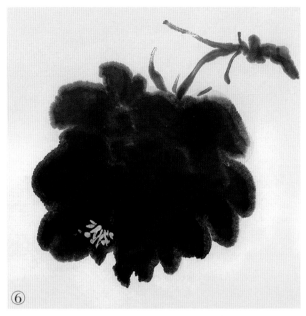
⑥

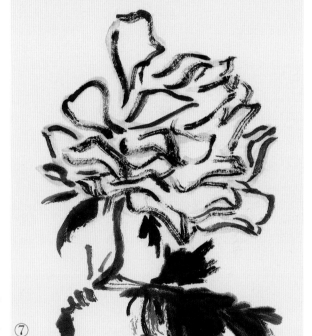
⑦

侧锋或是中锋转侧锋，以求用笔变化丰富。用枯笔淡墨画出沧桑老干之态。用三青点出花柱，用藤黄加白画出花蕊，用墨画出叶脉，在枝干上点出苔点让枝干有苍老之感。

⑤ 先用淡墨画牡丹花头的最前处，再用浓墨画出上半处花瓣。枝干和叶子均用侧锋画出，花茎用淡墨，老干和叶用浓墨。整个画面用墨形成强烈的浓淡对比，最后用白色点出花蕊。

⑥ 用浓墨依牡丹之形画出整朵花头，注意花瓣之间留些空白，以便墨色晕开后能分出前后关系，然后加上枝干和苞片，最后用白色点出花蕊。

⑦ 此牡丹花头采用双钩画法，先用重墨干笔双钩画出花瓣，待墨干透后，再用淡墨调花青做复钩，使画面上有浓淡、干湿的变化。用淡墨、中锋画出花茎，在老干和嫩枝之间画出几笔横线，以示老干与花茎连接，让画面更加丰富。

⑧ 此牡丹花头同样用淡墨勾出，注意花瓣须有翻转变化之感，用淡墨干笔画出老干、花茎和叶，在老干和花茎之间用重墨点出嫩芽，使画面形成浓淡对比。待花头干后用藤黄加赭石复勾，顺便染出花瓣的背面。最后用曙红点出花蕊。

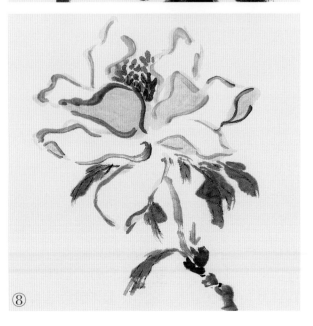
⑧

不同画法的花头形象

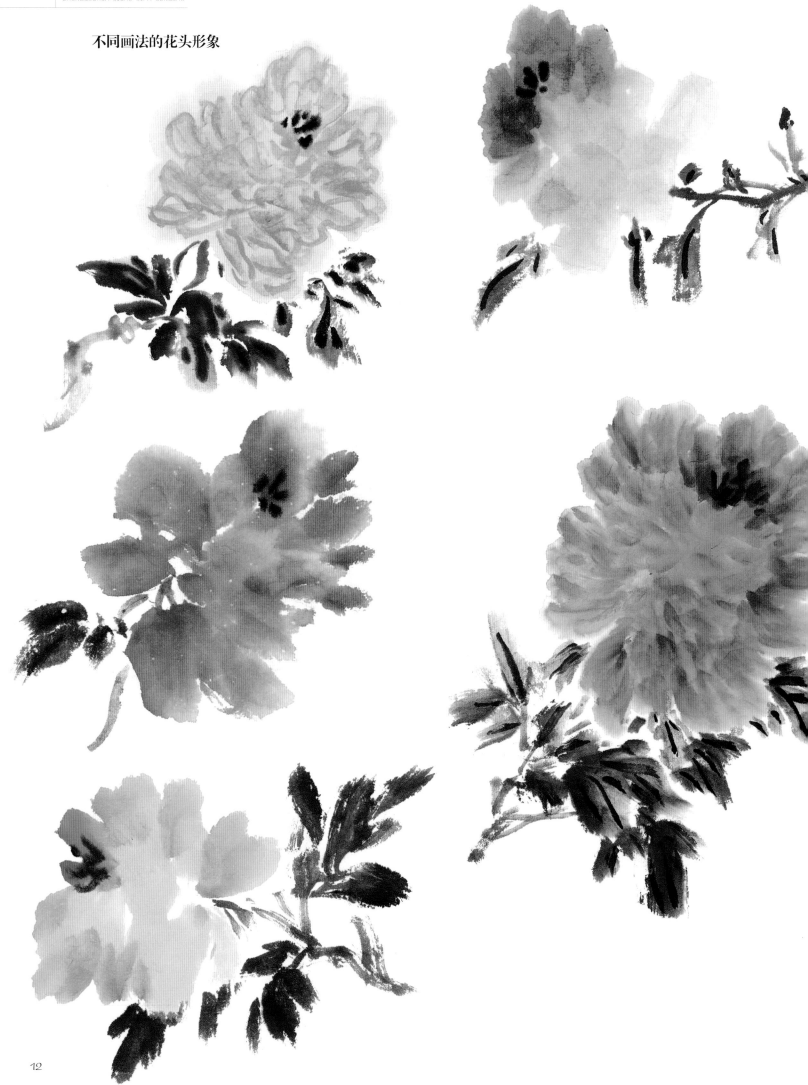

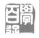

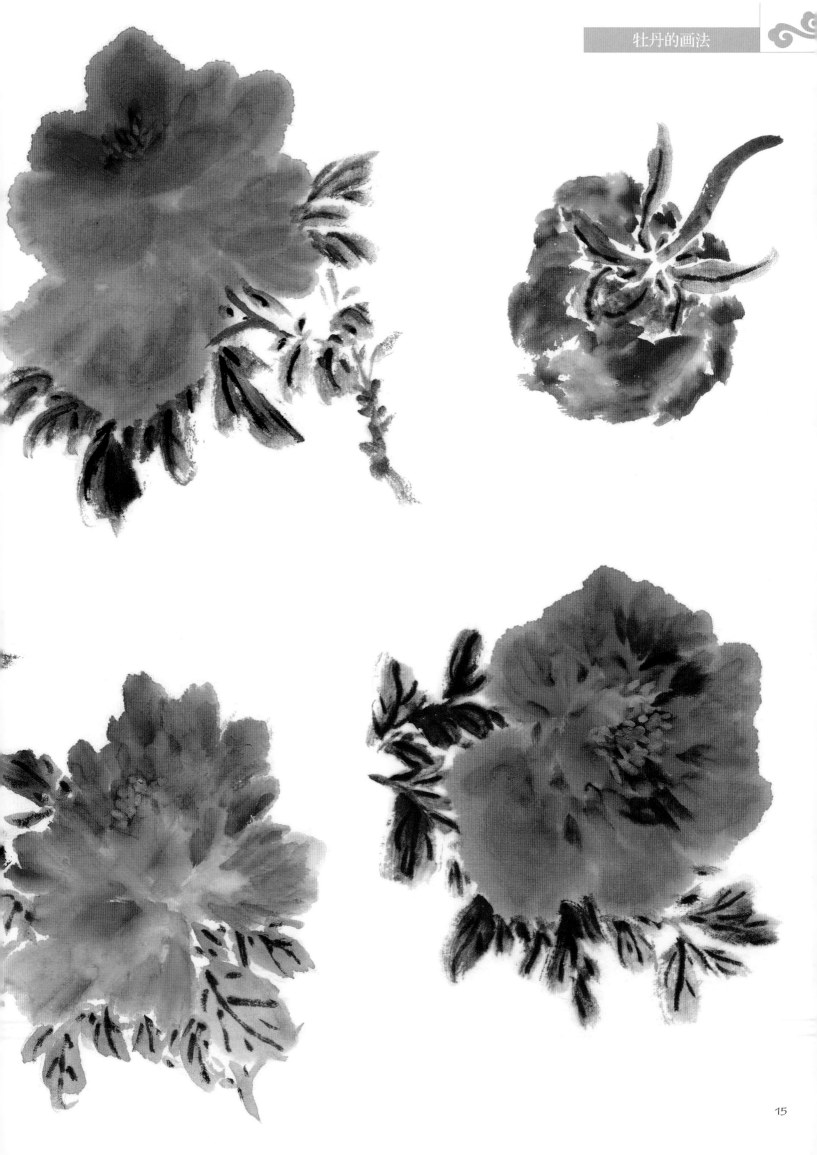

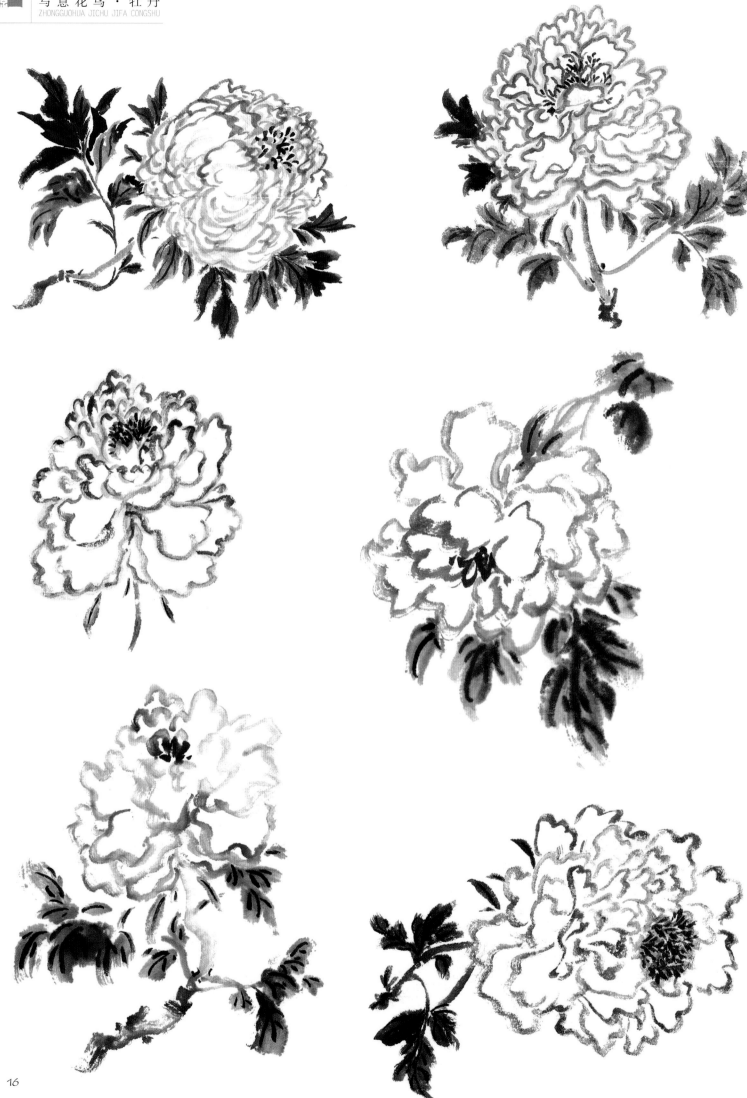

三、牡丹的写生创作

1. 牡丹白描形象写生分解

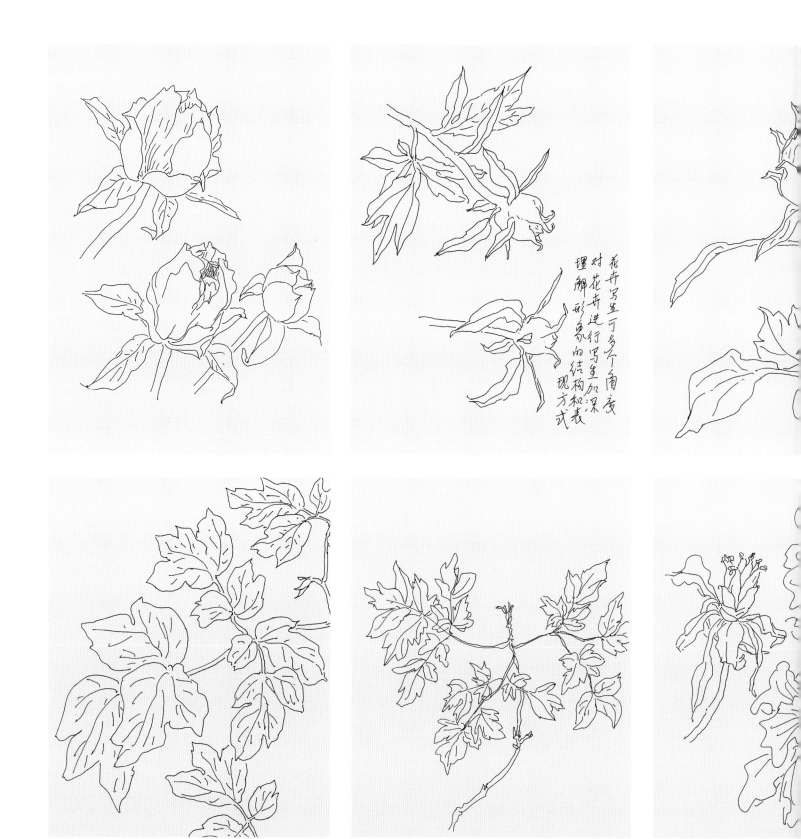

花卉写生可多个角度
对花卉进行写生加深
理解形象的结构和表
现方式

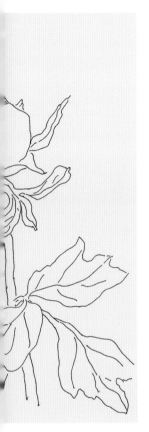

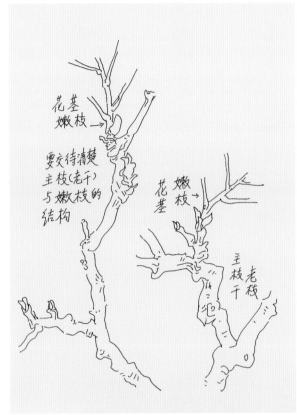

花茎
嫩枝→

要交待清楚
主枝（老干）
与嫩枝的
结构

嫩枝
花茎→

主枝
老枝干

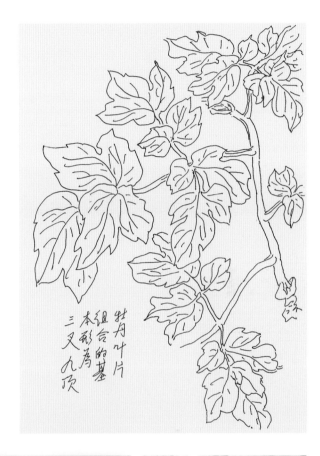

牡丹叶片
组合的基
本形为
三叉九顶

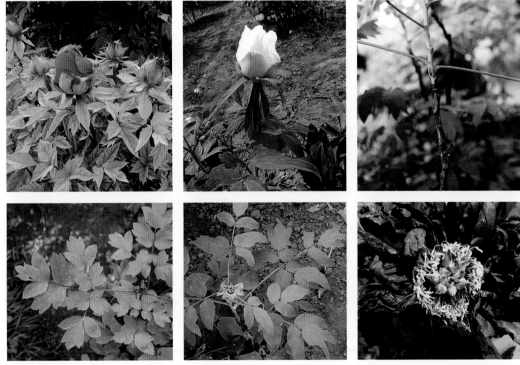

2. 牡丹白描形象写生

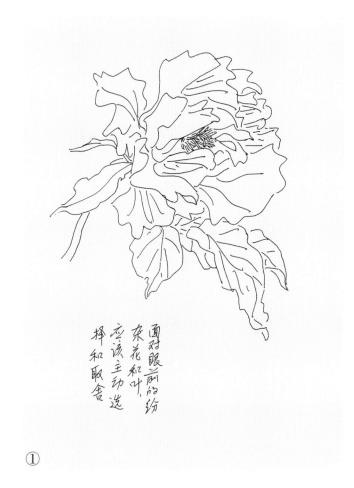

面对眼前的纷
杂花和叶，
应该主动选
择和取舍

①

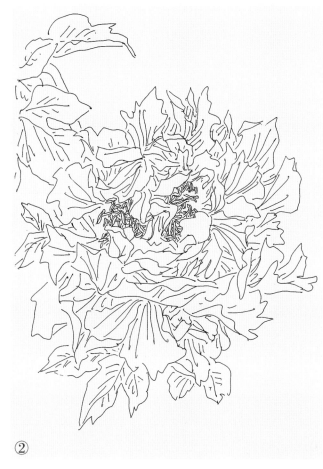

②

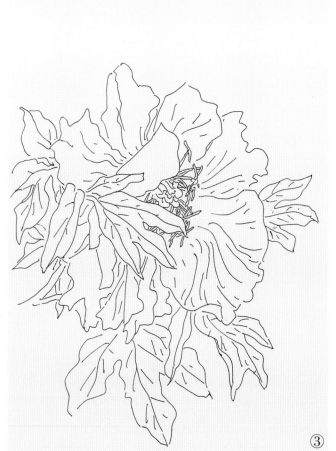

③

① ② ③

写生要点

（1）在花卉的写意画法的整个训练过程中，不是仅仅拿出笔墨涂抹便可成画的。在整个训练过程中有一个环节，就是白描画法训练，这是写意画法体系教学中的一个重要环节。它的作用在于：其一，让我们了解花卉的最基本形体结构，这样方便笔墨的表达；其二，训练在纷杂的花丛之中选择入画的对象，这个选择的意义是学会取舍和发现，并且在具体的作画过程中使用单一的线条进行形体的描绘训练。而这个使用单一的线条进行形体的描绘训练方法，要点在于学会使用线条的长短、横斜来组织形体块面的大小和疏密，把我们面对的花卉对象转换为艺术形象。

（2）在具体进行的牡丹花的写生中，要有明确学习的目标，以及解决问题的方案和步骤。白描写生就是帮大家明确学习的目标，以及明了解决问题的方案和步骤。

（3）对牡丹花进行写生，首先是了解写生对象的基本结构，

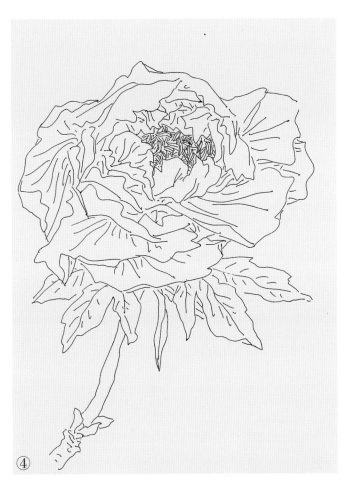

④

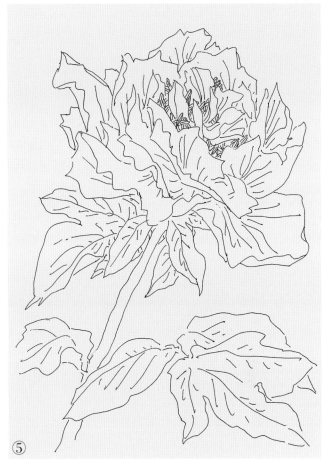

⑤

④

⑤

⑥

以及训练我们的观察方式和表现方式。从牡丹花的基本形体来看，我们常见的是牡丹花头，花头是由花瓣、花蕊、花柱组成的，而与花头连接的花茎处，还有萼片，这几个部分都是画牡丹花头经常见到和表现的对象。因此我们熟悉了花头这几个部分的基本结构，在作画的时候，就会对这样的形象了然于心，表现的时候就更加从容自信。而对于我们常常表达的枝干部分，要注意的是牡丹花的老枝干在连接花头还有一个嫩枝（花茎）的过渡。这个细节，也是许多没有见过真实牡丹花的学习者容易忽略和不注意的地方。那么通过白描写生，通过细致观察，就能够解决这个问题。此外，牡丹花叶片的表现，我们通常以"三叉九顶"来形容牡丹花叶子的组织和基本结构。

（4）白描写生的技术要点，也就是画法要点，在于如何利用单线条来表现对象，并使对象成为艺术形象。那么，如何组织好线条来表现对象和创造艺术形象，无外乎利用长短、横斜、曲直的线条来组织和表现形体。这样的形体所展现出来的疏密、方圆、大小等所具有的视觉节奏性，是我们要追求和表现的重要核心内容。

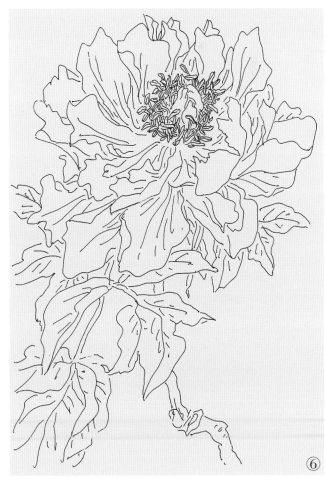
⑥

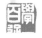
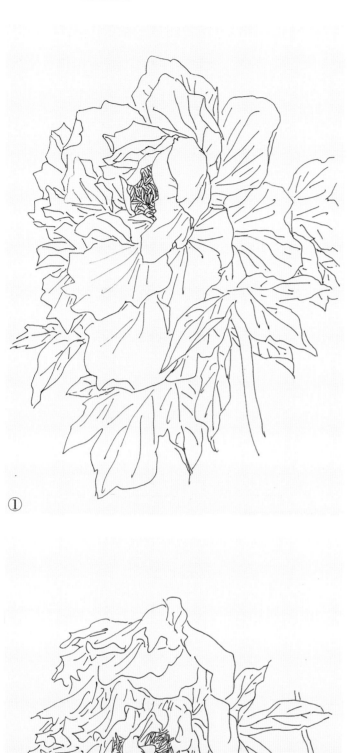

①

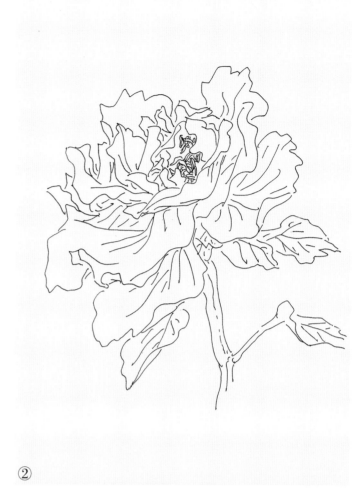

②

③

①

②

③

（5）在具体的白描写生训练中，在有意识地对不同角度的牡丹花头进行写生训练的同时，要有意识地处理好花蕊在整个花头中的呈现方式。通常来说，白描中的花蕊，大多以密集形态出现，其相对于花瓣来说是密的部分，花瓣呈现为疏的部分，有疏和密的对比，绘画就有了看头和意趣。

（6）自然界的牡丹形象，我们一眼望去，不可能完美无缺，因此我们在写生中就要注意取舍和挪移。把多余和不足的去掉，这叫"舍"；把很好和入画的部分，画进图画中，这叫作"取"。写生仅从一个角度，往往有所欠缺和不足，我们可以把另外一个角度，或者是另一个花头、枝干、叶片挪移到一幅画中，使得这幅画更加如意，达到自己的构想，这"叫挪移"，这是写生中必需和常用的方法。

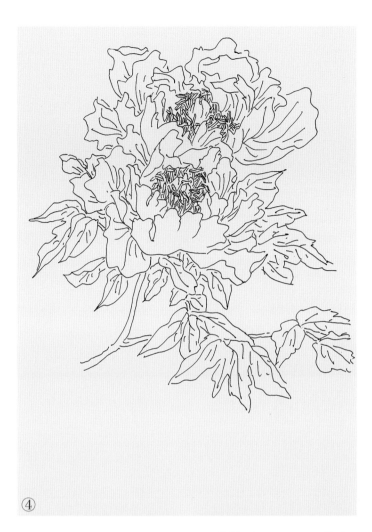

④

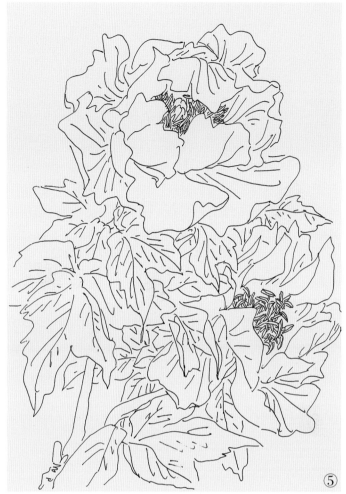

⑤

Ⓐ

⑤

⑥

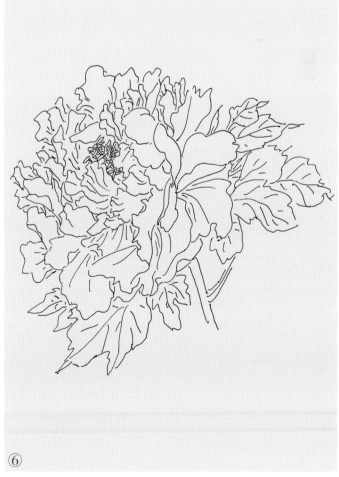

（7）面对眼前纷杂的花卉，在将之取舍和挪移进入画图中的过程，要注意一个取势，也就是画面构图等要注意布置"形势"。我们经常所说的经营构图、经营布局、经营布势说的就是这一个"势"。布势是一个专门和系统的学习内容，在这里教学只能强调用笔方向惯性所形成的"势"来帮助学习者，这也是写意画特别强调的"笔势"内容。

⑥

3. 白描写生创作步骤

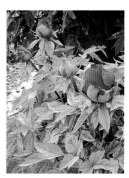

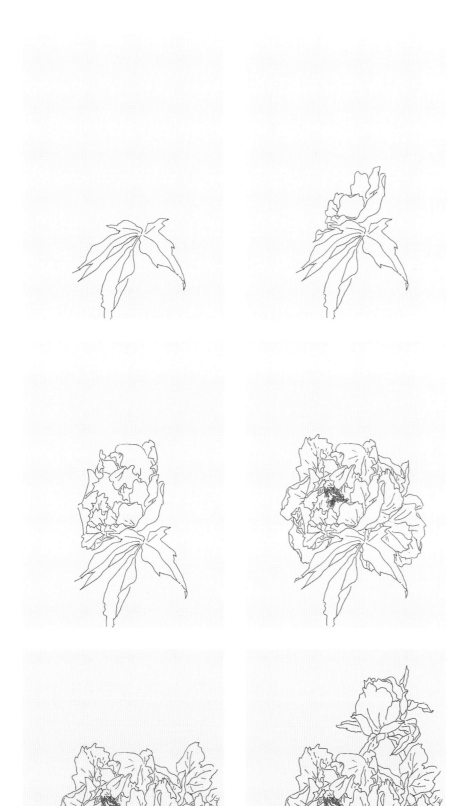

步骤一：对于白描，或者是中国画画法这些落墨成形的方法，通常是先画对象处于眼前最近的地方。因此，这幅白描写生，最先落笔作画的地方，就是牡丹花头最前面的叶片。

步骤二：在花头前面的叶片完成后，接着画花头离人眼睛最近的地方。

步骤三：继上一步骤画出卷曲的花瓣，注意留出花蕊的空白处，这样利于后面画出具有密度的花蕊。

步骤四：画出花蕊，然后增加花瓣来调整画面，使画面具有大小、疏密、横斜均衡的态势。

步骤五：为花头添加不同走向的叶片，使画面形成以花头为中心的左右及下边的走势。

步骤六：在第一个花头完成后，在画面的上半部画出一朵由右边向上边斜出的待开花苞。此时画面不断丰富，而且画的走势也更加明显地向上走。

白描写生创作步骤

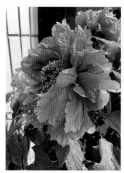
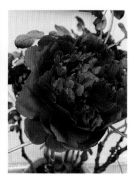

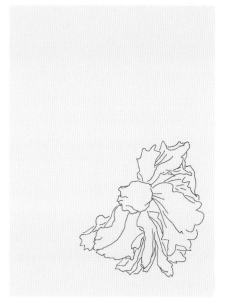
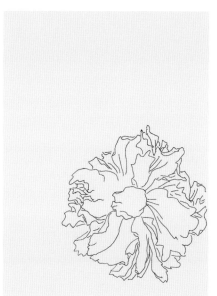

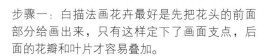

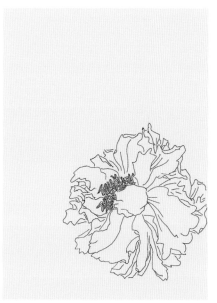
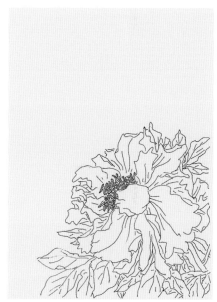

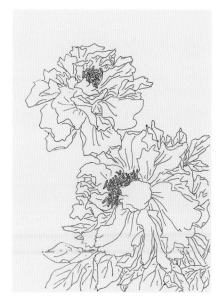
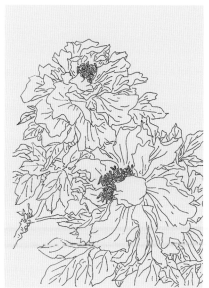

步骤一：白描法画花卉最好是先把花头的前面部分给画出来，只有这样定下了画面支点，后面的花瓣和叶片才容易叠加。

步骤二：接着上一个步骤，把后面的花瓣给画出来。在这个环节中要注意一个细节，就是记住衬托、叠加是白描的重要技巧。

步骤三：在重叠和衬托中，又得注意的是，后面的形体衬托前面这个形体时，形体轮廓的线条往往是前面疏后面密，并使形体之间出现疏、密、疏、密的节奏处理方式，注意形体间叠加时边缘线条的横以竖衬，竖以横衬。这样白描画作就会显得有节奏、有趣味和有感染力。

步骤四：作画到此步骤，要全面地观察画面效果，并考虑接下来要画的内容。从画面构图来看，现在处于一个边角的图式，左上角和右下角形成了一个对角的关系，出现了很明显的一虚一实的对比状态。由此我们记住，虚实相生，可以在左上角空白的地方画上一些东西。

步骤五：考虑到画面的要求，要展现朝气蓬勃和欣欣向荣的这么一个景象，因此可以在画面左上角空白处添加一朵花头。

步骤六：随后添加叶片和枝干。在写生中，经常会出现这样一个取舍的现象，也就是说，在具体的作画过程中，作画对象往往是某个局部非常入画，而又有不入画的部分，这就需要我们取舍和调整。挪移是最有效的方式，所以作写生画不要呆滞地只站在一个角度上。

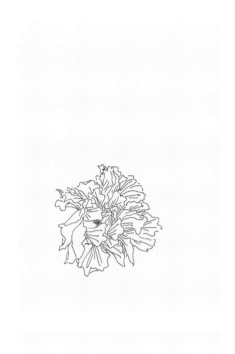

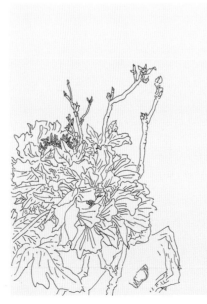

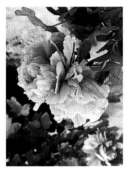

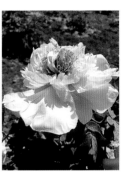

步骤一：选择一个能够体现牡丹花头层次的角度，通常来说，45度角最能体现自己的审美要求。首先在画面的下半部画出花头的形象。

步骤二：继花头完成后，给花头画上托叶，这是作花卉的常见步骤和处理方式。

步骤三：添加叶片，使画面的形象丰富起来。因为是用白描来塑造和描绘花卉的形象，所以要注意穿插各种白描的手法，使用不同的手法，能够使画面形象具有层次感。

步骤四：为了使画面更加丰富，可以依据画面的走势，选择枝干来进行画面的穿插，这样可以使画面具有点、线、面的结合，从而强化画面的视觉张力。

步骤五：根据画面的需要，强调画面的丰富和层次感。在前面花头的后面，再添加画出半朵开放的花头。画花头的时候，可以先留出画花蕊的地方，到下一步骤再给予完成，这样的好处在于容易把握疏密的节奏。

步骤六：画出后面添加的花头的花蕊，注意花蕊的密度，这样可以使花瓣与花蕊形成疏密对比，最后依据画意添画一块石头，以此来增强画面的意趣。

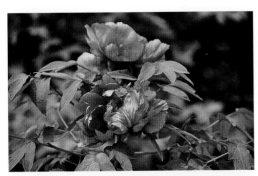
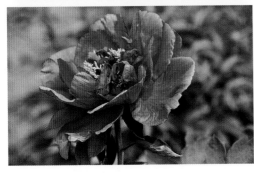

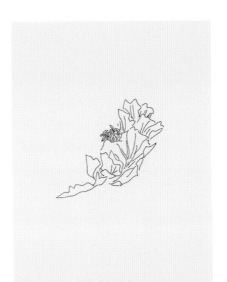

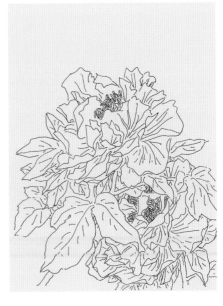

步骤一：在写生中面对众多纷繁的花头时，可以选择一朵适合画作表现的花头。这一朵花头，从某个角度看，具有易于表现的特点，又有层次感，又能使人感觉到花瓣所形成的疏密大小对比。作画时从最突出和最接近人眼的花瓣开始画，并随之画上花蕊，使得画面的层次因为疏密的重叠而显现出来。

步骤二：接着画出其他的花瓣。作白描花卉的写生，要时刻注意花卉形体间的疏密、大小，这是造型的关键手法之一。

步骤三：在完成花头之后，接续画出花头的衬托叶片，以及其他的叶片，尤其要注意叶片的走向，这是画面走势的关键。此幅画面，由牡丹花头形成的中心点，把画的走势向左、右、下部铺陈出去。由于花头原来的朝向是向上的，这样就形成了向画面四周发展的走势，使画面具有很好的视觉张力。

步骤四：为了画面的丰富，再继续添加叶片，使画面形成花头以及叶片之间的大小、疏密的形体节奏。

步骤五：在画面的右下角添加画出一朵花头。花头的安排，不要使花头雷同于前面所画的第一朵花头，处理的方法在于利用前面的叶片遮挡第二朵花头。

步骤六：进行深入的细节刻画，这是绘画成败的关键。在这一幅画中，除了要考虑画面的形体大小、叶片和花瓣的穿插安排，以及走向、走势等，花头和叶片之间的疏密、大小、叠加也是关键的处理技巧之一。

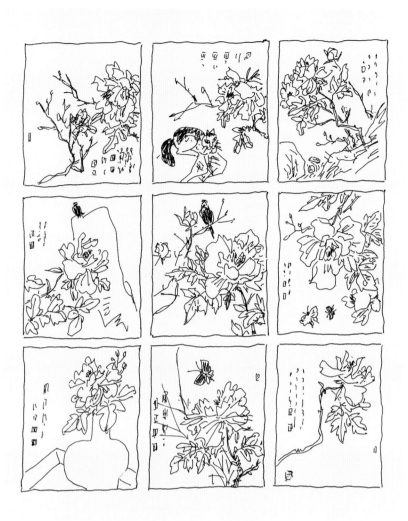

4. 构图样式

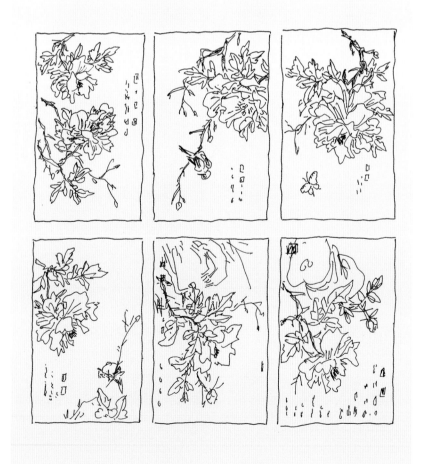

（1）首先，我们可以根据白描写生来起稿创作的构图，随后可依据草图来进行创作。这里要注意，我们通过白描写生，已经基本掌握了牡丹花的结构以及组成部分，对于花头的走势、走向也具有了一定的描写能力。那么，在构图练习的过程中，我们可以改变花卉的位置和花卉的走向，甚至添加花朵、花苞等，而不必拘泥于写生的固定形态，以便于将写生作品拓展为独立画幅的创作。

（2）根据写生，掌握了牡丹花头、花苞、枝干的结构，实际上就达到了写生的最基本的目的，接下来就可以进入创作的构图阶段了。

作草图，其目的主要在于对画面构图有一定的把握，这样就不至于在具体创作时心里没有谱。而在具体的创作中，重点则应放在笔墨的营造上。

（3）对于花鸟画的创作，尤其是写意画的创作，要运用好素材，并且创造素材和拓展素材，使创作不再局限于写生的框架

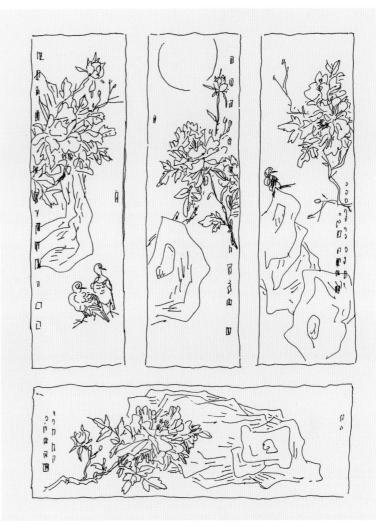

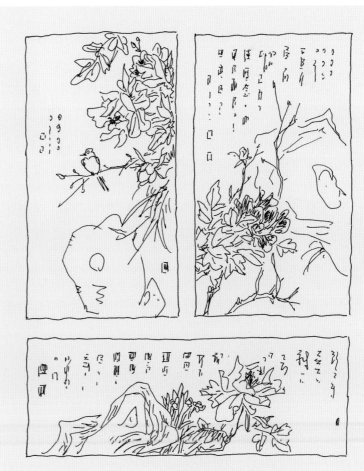

中。把握住花头、枝干、叶片及花苞的基本形象以及形态特征，就可以进入创作的环节。说到创作，实际上就是如何安排画面，用什么样的方法来进行绘画创作，用什么样的笔墨来表现形象和塑造形象，用什么样的构图，才能够达到我们心中的画意和画境，构图练习就是达到这一目的的训练手段和设计环节。

（4）根据写生得到的花卉形象和结构，就可以进行绘画创作。在创作之前，可以大致构思一下画面和立意，即所谓的构思草图。写生得来的形象，往往是一个创作的素材，要把它们转为写意画创作，就要转到笔墨形象上来，强调了这个环节和内容，构图的作用和意义才能体现出来，写生也才有意义。有了构图，在牡丹花写意画的创作中，才能够因势造型，顺势布局，也才具备了调整画面的能力，才可能在具体的创作中有一个大致的营构画面的方向。

四、牡丹的创作步骤

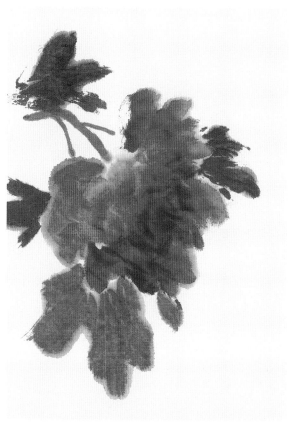

步骤一：先用曙红画出牡丹花头，注意花瓣的浓淡变化。

步骤二：用墨调少许石青，添加牡丹枝叶。

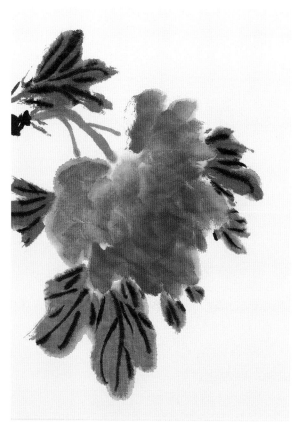

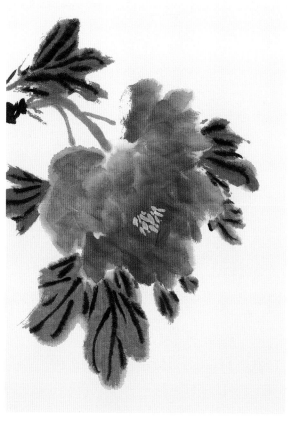

步骤三：待叶片稍干，以浓墨勾出叶脉。

步骤四：用藤黄点出花蕊，使画面完整。

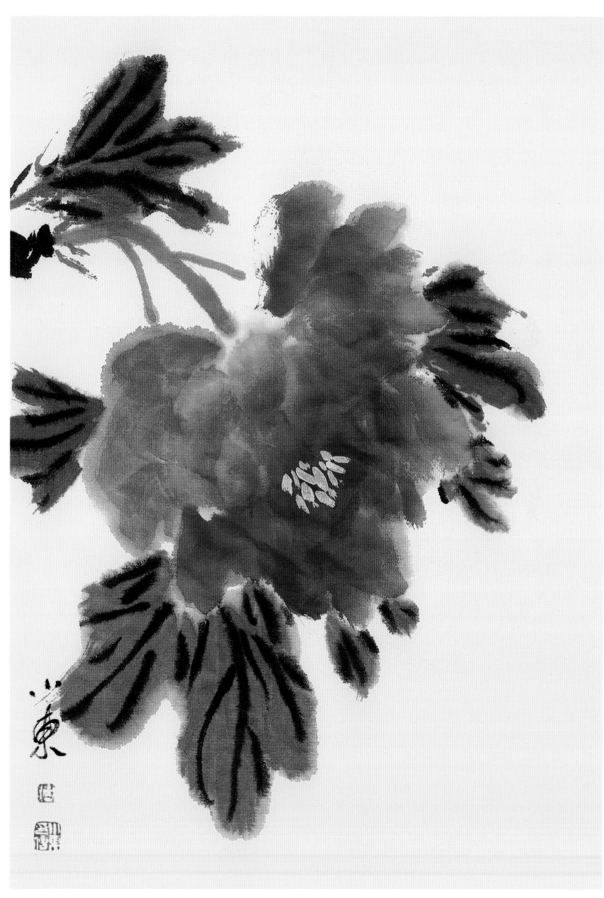

步骤五：最后题款、盖印，完成作品的创作。

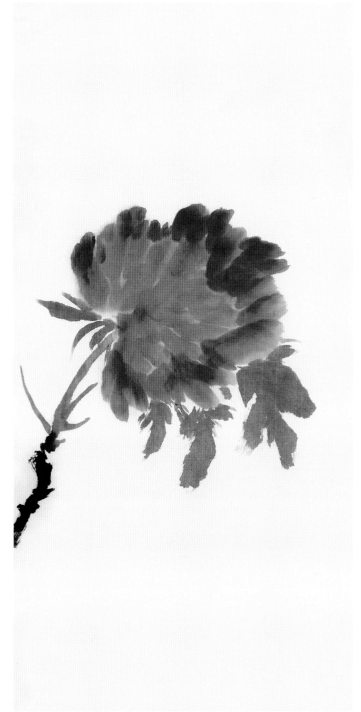

步骤一：调淡曙红色写牡丹花最前处的花瓣，以点写出花瓣的前半团块。

步骤二：调浓曙红点写牡丹花后面的花瓣，可层层叠加，使花头有层次感、有体积感；随后以花青加藤黄（可加点三青）画出叶片和嫩枝；在花头和枝干、叶片定出主势和大致形状后，以笔蘸墨画牡丹的老干。

步骤三：待叶片七成干时，以浓墨勾出叶脉；随后为丰富画面，添加花苞、枝干和草，既是造势也是造境；最后用藤黄加白粉点写花蕊。

步骤四：落款、盖章，完成创作。注意，落款有多种方式和形式，此幅是顺竖幅的势来完成落款的，也就是题字由点（单个字）形成类如虚线的线。

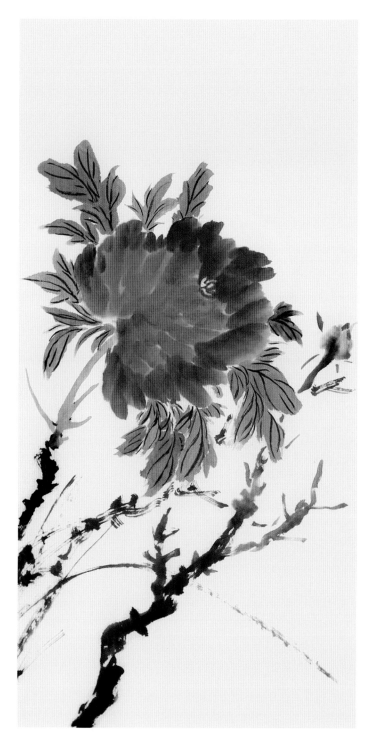

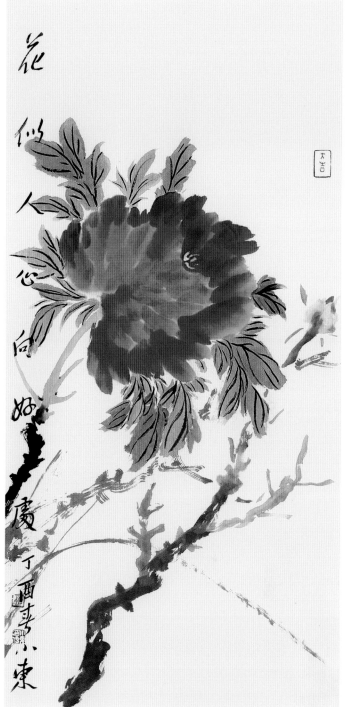

花
似
人
心
向
好

庚
丁
酉
春
東

ZHONGGUOHUA JICHU JIFA CONGSHU

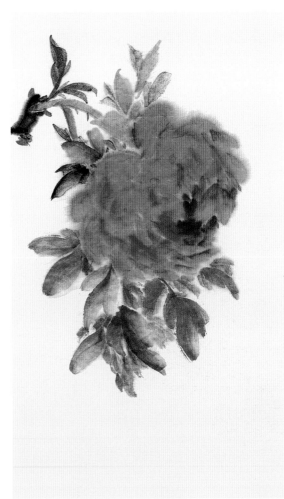

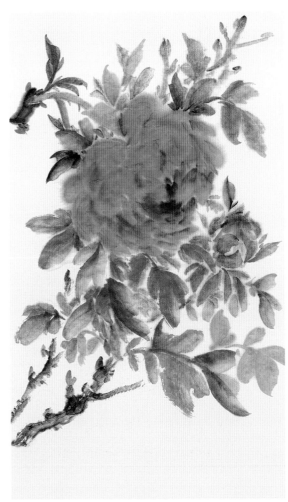

ZHONGGUOHUA JICHU JIFA CONGSHU

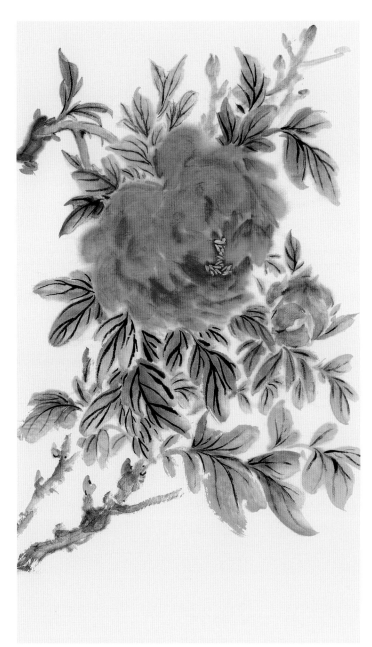

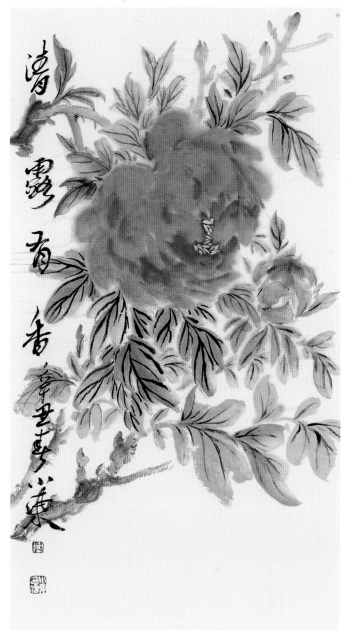

步骤一：用曙红调入少许朱磦画出牡丹花头的基本形，这是画好牡丹花的关键。画花头要注意花瓣的前部分和后部分的用笔区别，以及颜色的深浅，通常是前部分花瓣的用笔比后部分的用笔大一些。

步骤二：继续完善花头，然后用胭脂画出花头中间部分，以便于后面用金黄色画花蕊。

步骤三：用藤黄调花青画出牡丹的叶片，并随之画出花茎及枝干。这样，一朵牡丹花在画面的基本走势就形成了，至于后面不管是否要添加枝叶，都是以此为基本点来展开作画的。

步骤四：继续前一个步骤，添加一朵露红的花苞，并添加叶片和枝干。

步骤五：用白色调藤黄再加一点朱磦画出花蕊，点画花蕊是有规律的，详细说明可参看前面讲解的画花蕊的部分。

步骤六：最后，题款、盖印，完成画作。

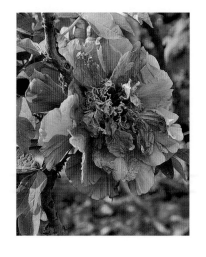

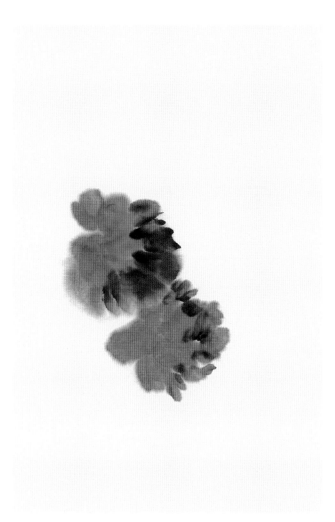

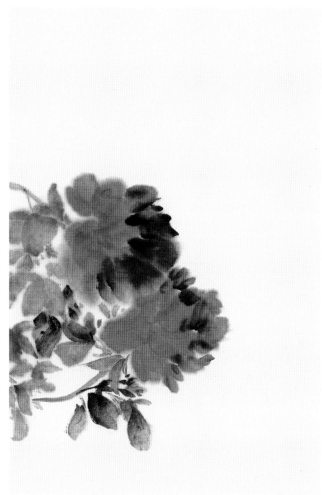

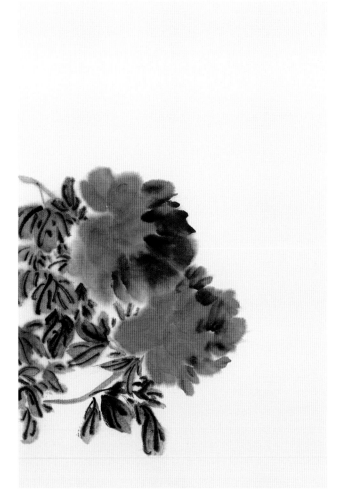

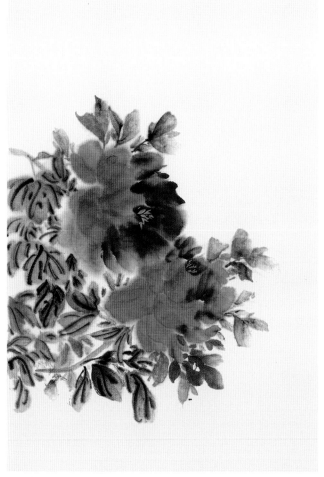

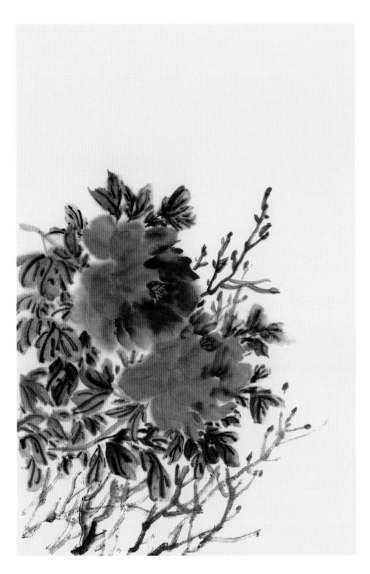

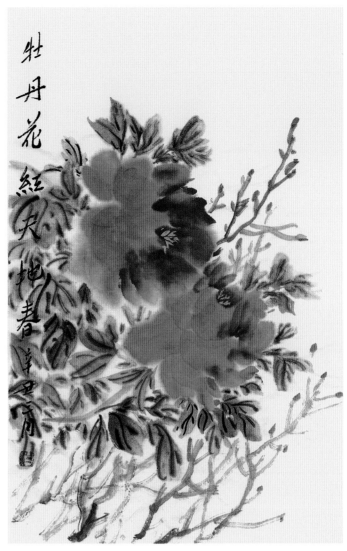

牡丹花红天地春辛巳恩月

步骤一：用胭脂调入一点朱磦先后画出两朵花头的基本形，花头姿态的角度不要雷同，由于上面那朵花头是先画的，所以所含的朱磦色会显得多些，色调上也明显暖一些。花头的用笔多用点法，适当加一些撇抹用笔。

步骤二：在完成两朵花头的基本形后，接着用藤黄调花青再蘸取少量的朱磦画出牡丹的叶片，使画面大致成型。

步骤三：在叶片基本画好后，用墨勾出叶片的叶脉。这一步是这幅画很重要的一个环节，只有叶片的叶脉纹路出来后，才便于把握整幅画的基本走势，以及便于后面作画步骤的展开。

步骤四：用白色调藤黄加少许朱磦画出花蕊，然后围绕着花头再添画一些叶片，使花头在画面上成为视觉中心点。

步骤五：用墨勾出新画出的叶片的叶脉，用赭石调入少许墨从画面的左下部往上画出牡丹的枝干，使画面形成由下往上的走势。

步骤六：由于画面的整体走势是由左下往右上生发的，所以题款的时候就在画面的左边由上往下题写，使画面的气势平衡。最后，盖印完成画作。

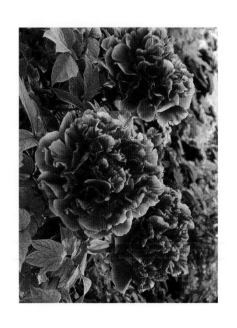

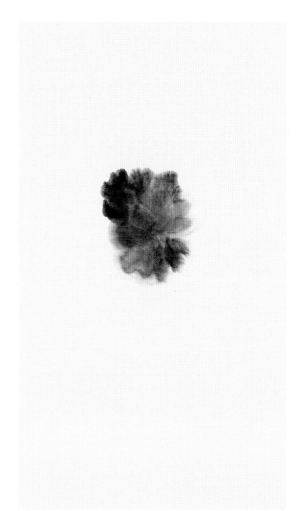

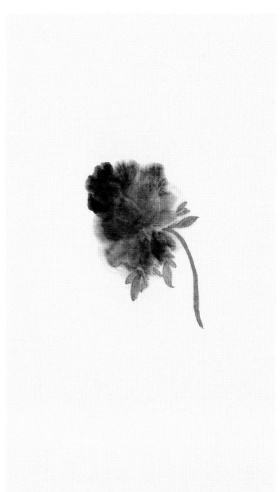

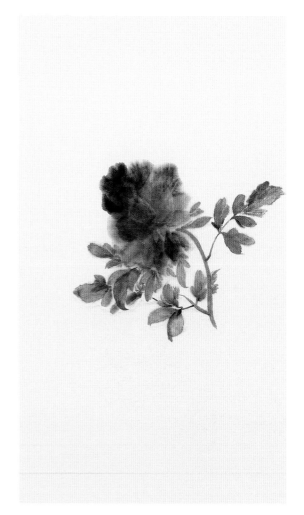

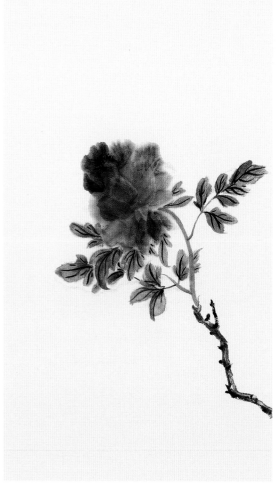

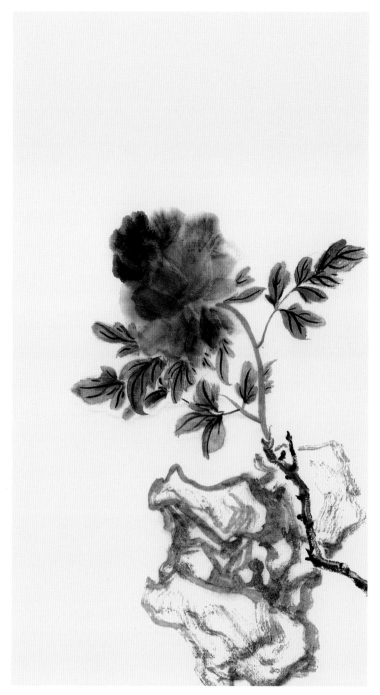

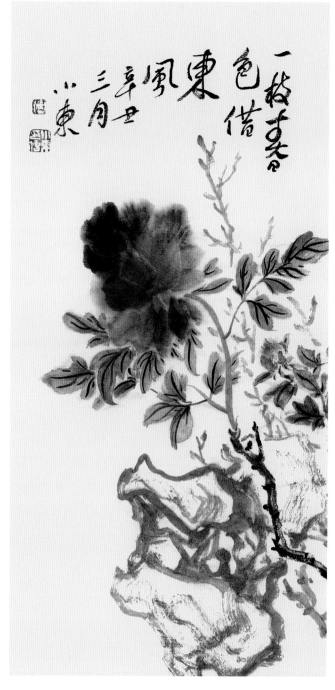

步骤一：用浓墨调入一些水画出一朵具有浓淡变化的花头，画花头要注意近处的用笔要大而成块面，颜色要淡一些；而远处的用笔相对琐碎和细小，颜色要重一些。整个花头的用笔同样多用点法，并加一些撇抹用笔。

步骤二：在完成花头基本形后，接着用藤黄调花青分别画出牡丹的萼片和花茎，至此画面的走势大致成型。

步骤三：继续画出牡丹花的其他叶子，使画面的势向左右两边伸展。这一步是这幅画很重要的一个环节，通过叶子的左右伸展，把画面的形势铺陈开来。画面的基本走势确定后，才便于开展后面的作画步骤。

步骤四：用墨勾出叶脉，以及点出花蕊，用干笔画出牡丹的枝干。注意画枝干要有折笔的动作，以便画出有折停的枝干形象。

步骤五：用赭石微调淡墨画出牡丹枝干后面的石头，使牡丹之形有所依靠，也使画面形成由右下往左上的走势。

步骤六：为了丰富画面，添加一些牡丹花的花苞以及一些干涩的枝干，强化画面由右下向左上发展的走势，最后在画面的上部由右向左题款，再盖上印章，完成画作。

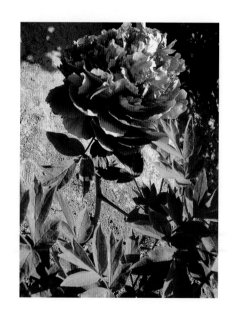

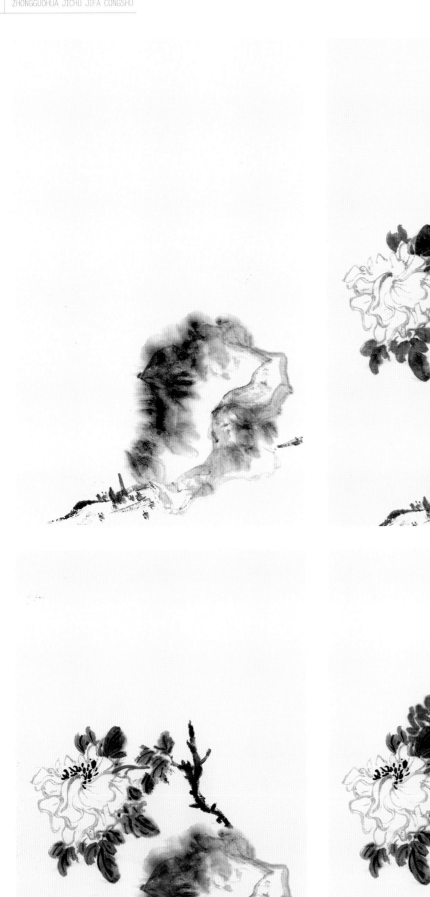

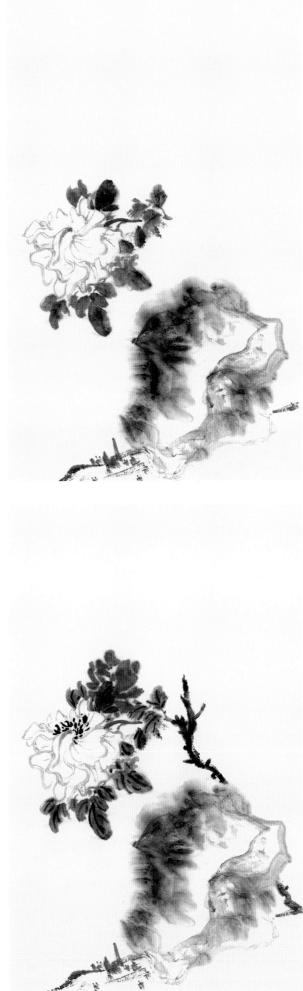

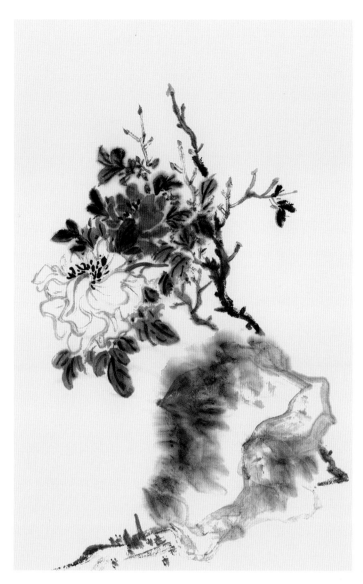

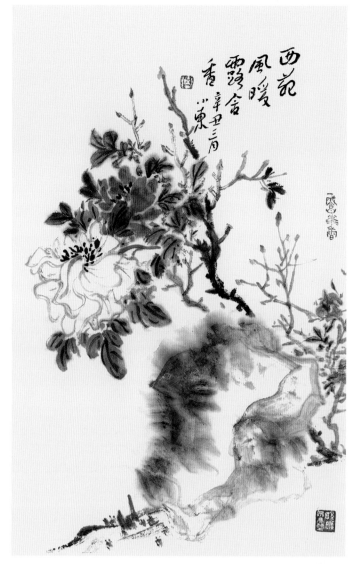

步骤一：先用浓淡墨在画面的右下画出一坡一石。从画面经营的角度来说，这里使用的是花鸟画常见的半边一角图式。

步骤二：用淡墨并以白描画法画出花头的基本形，接着用藤黄调花青再加少许淡墨分别画出牡丹花的萼片、叶片和花茎，使花与石头形成呼应的关系。

步骤三：用墨勾出叶片上的叶脉，并画出牡丹花的枝干，使画面的走势更为清晰明显。这一步是这幅画至关重要的环节，因为画面花卉的基本走势确定后，才便于后面作画步骤的开展。

步骤四：为了丰富花卉的表现和丰富画面，用曙红调少量朱磦，在第一朵牡丹花的背后，画出一朵向上展开的牡丹花头。

步骤五：用墨调少许花青画出第二朵花的叶片以及枝干，并适当调整第一朵花的枝干，然后用胭脂点出第二朵花的花蕊和枝干上的红芽。

步骤六：为了丰富画面，添加牡丹花苞以及一些干涩的枝干，强化画面由右下向左上发展的走势。最后，在画面的右上部由右向左题款，盖上印章，完成画作。

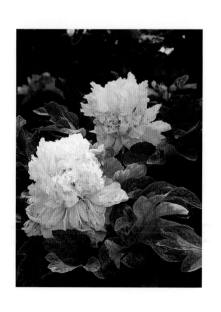

五、范画与欣赏

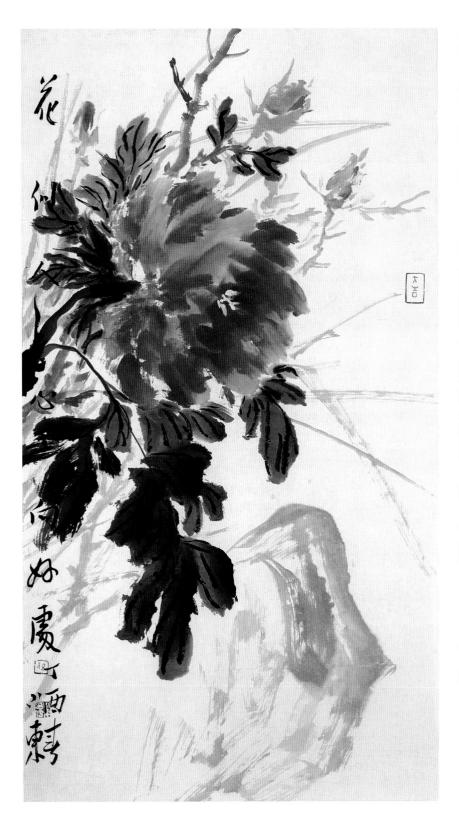

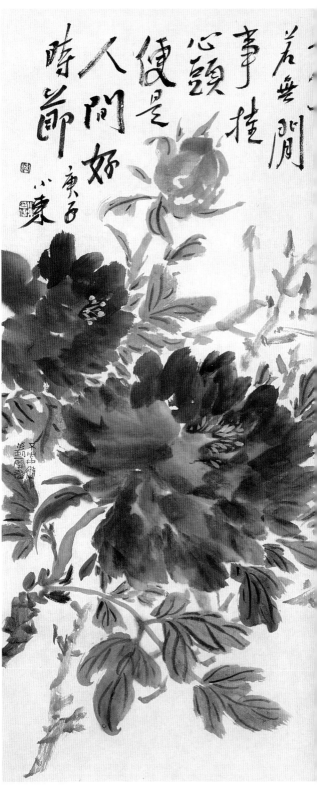

伍小东　花似人心　69 cm×39 cm　2017 年

伍小东　春有百花秋有月　69 cm×46 cm　2020 年

伍小东　嫣红一抹春消息　46 cm×35 cm　2018 年

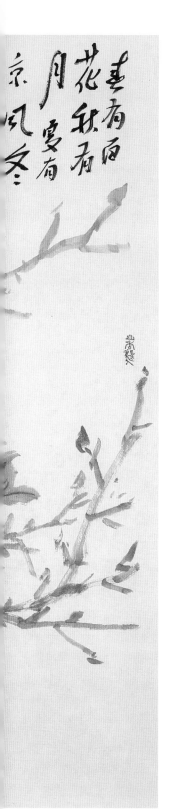

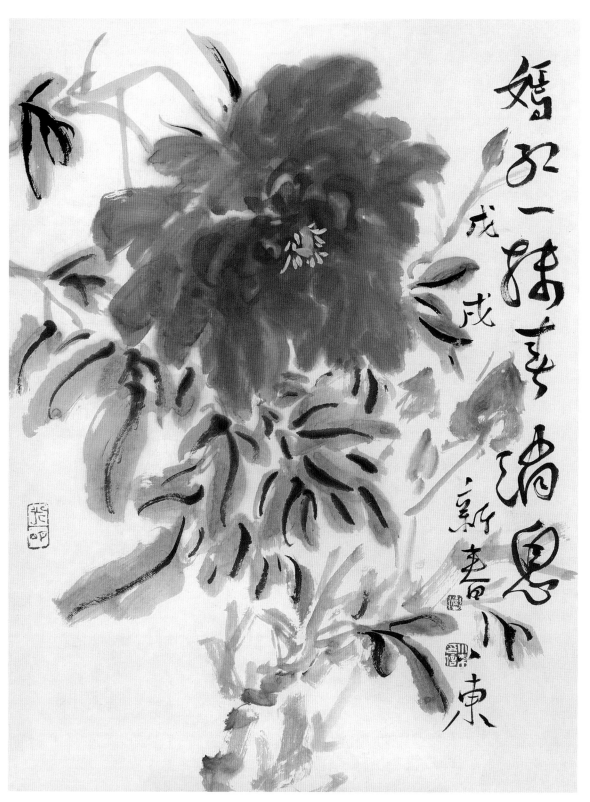

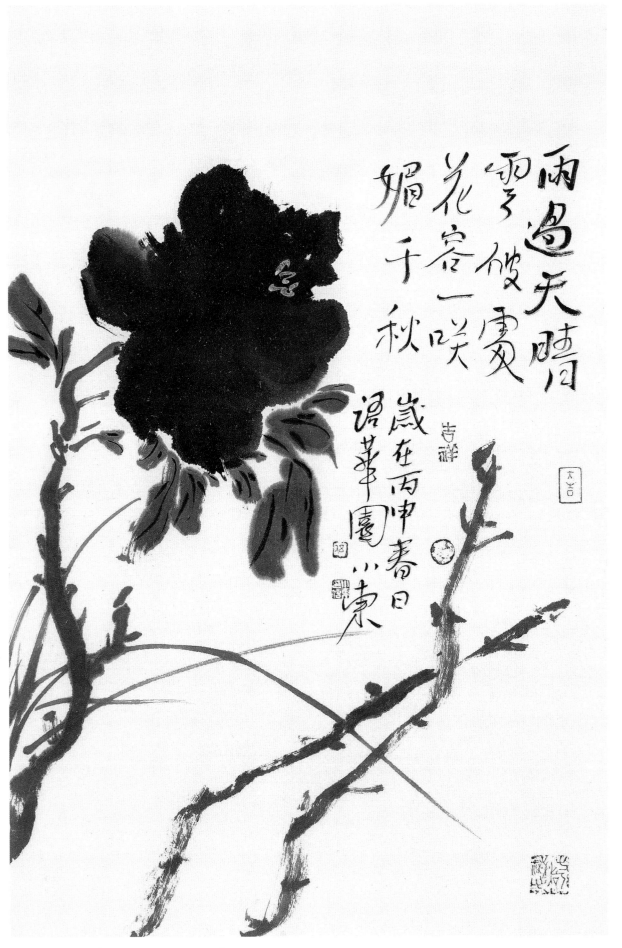

雨过天晴

云破露霞

花容一笑

媚千秋

岁在丙申春日

于夷画园小东

吉祥

伍小东　雨过天晴　70cm×46cm　2016年

伍小东　风和景明　70cm×46cm　2016年

伍小东　红牡丹　100cm×34cm　2017年

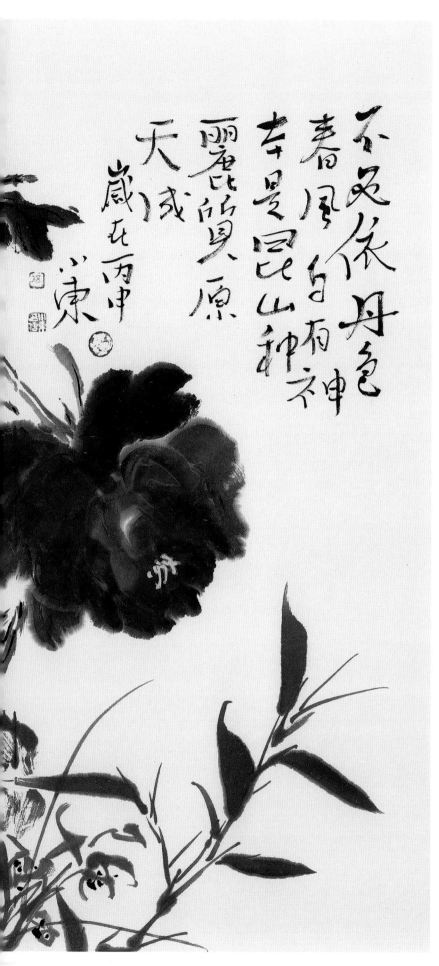

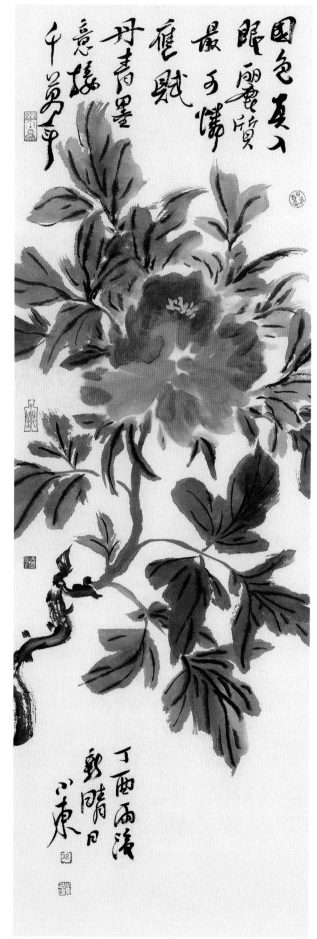

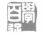

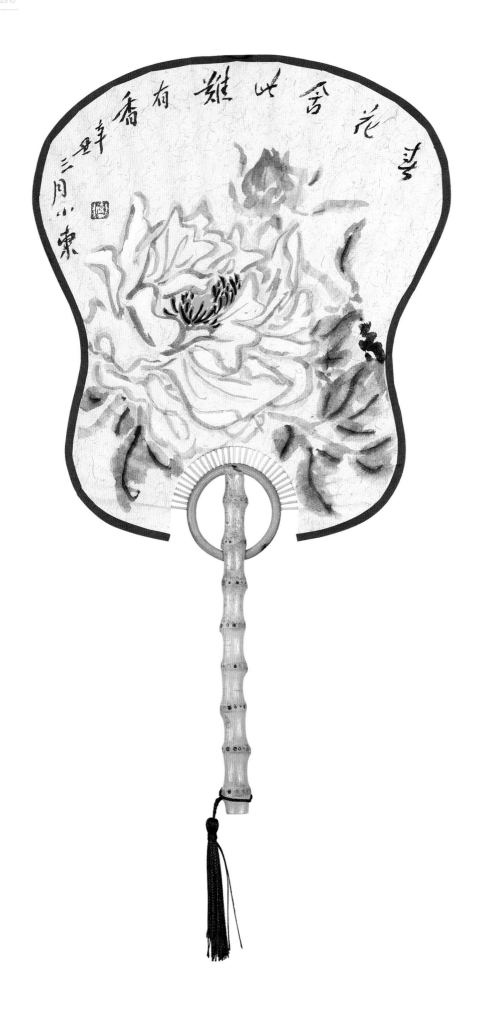

伍小东　春花含此难有香　26cm×22cm　2021年

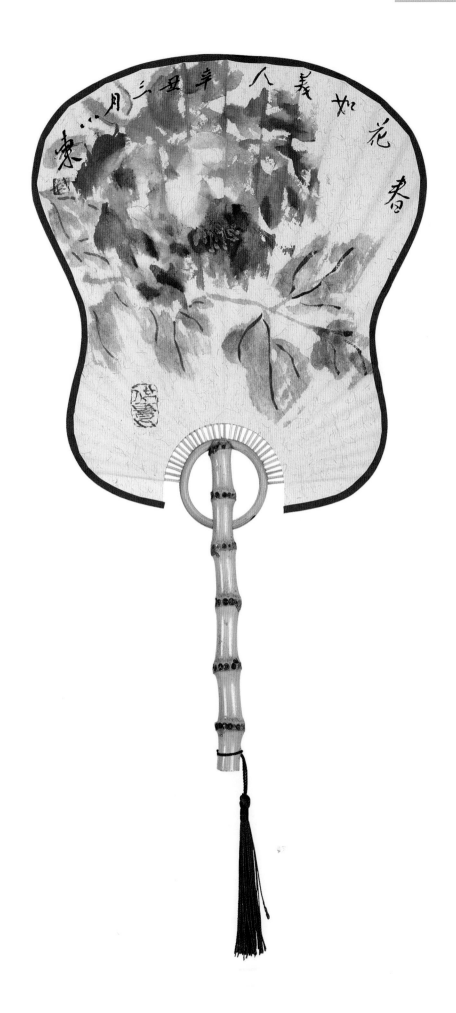

伍小东　春花如美人　26 cm×22 cm　2021年

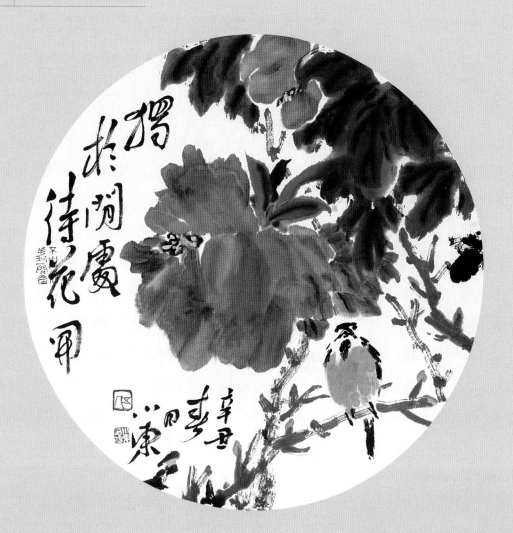

历代牡丹诗词选

赏牡丹

（唐·刘禹锡）

庭前芍药妖无格，
池上芙蕖净少情。
唯有牡丹真国色，
花开时节动京城。

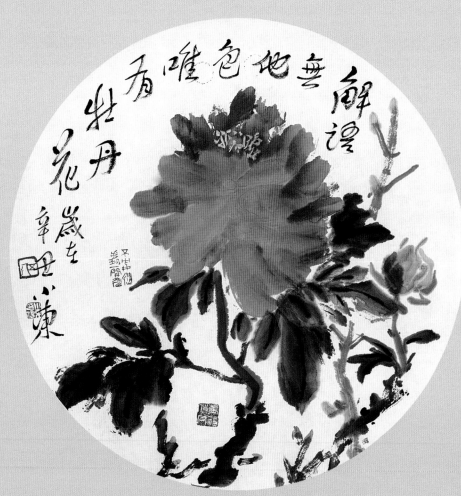

伍小东　独于闲处　42 cm×42 cm　2021年

伍小东　解语无他色　42 cm×42 cm　2021年

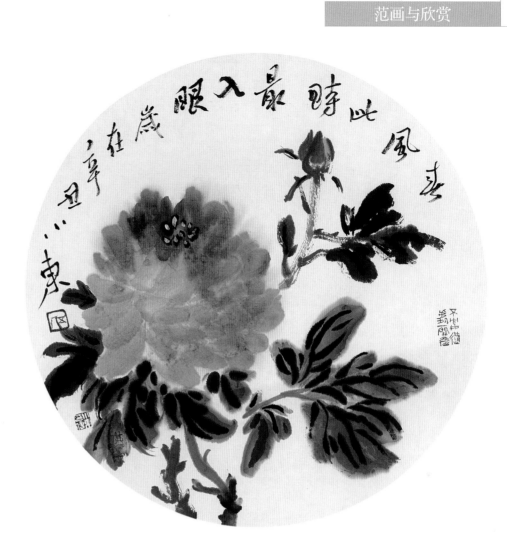

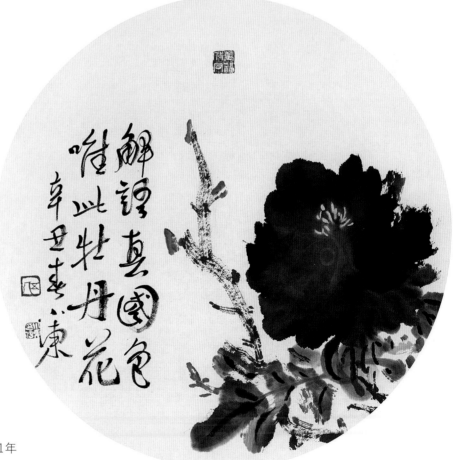

历代牡丹诗词选

牡丹芳（节选）

（唐·白居易）

我愿暂求造化力，
减却牡丹娇艳色。
少回卿士爱花心，
同似吾君忧稼穑。

伍小东　春风此时最入眼　42 cm×42 cm　2021年

伍小东　解语真国色　42 cm×42 cm　2021年

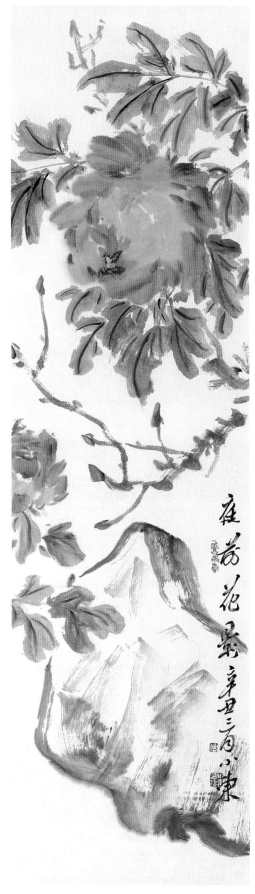

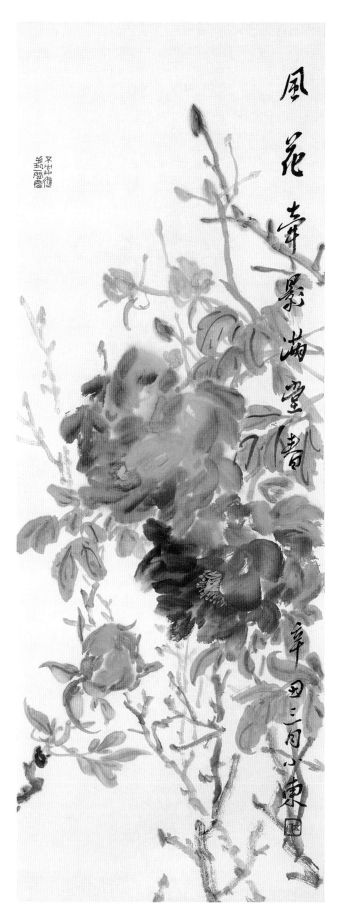

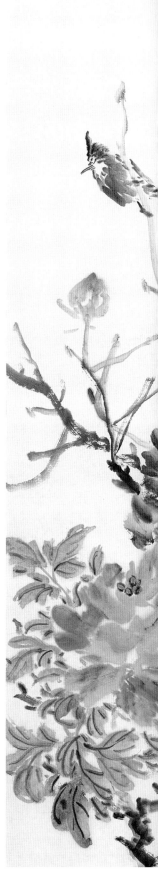

伍小东　庭前花影　90 cm×26 cm　2021年

伍小东　风花牵影满堂春　90 cm×32 cm　2021年

伍小东　临春风思浩荡　90 cm×32 cm　2021年

伍小东　春有百花秋有月　90 cm×32 cm　2021年

伍小东　春眠不觉晓　90 cm×32 cm　2021年

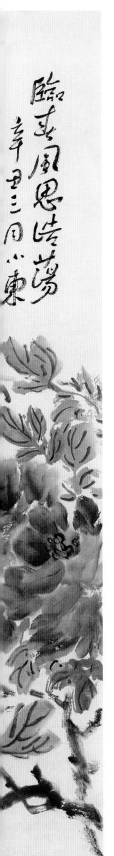

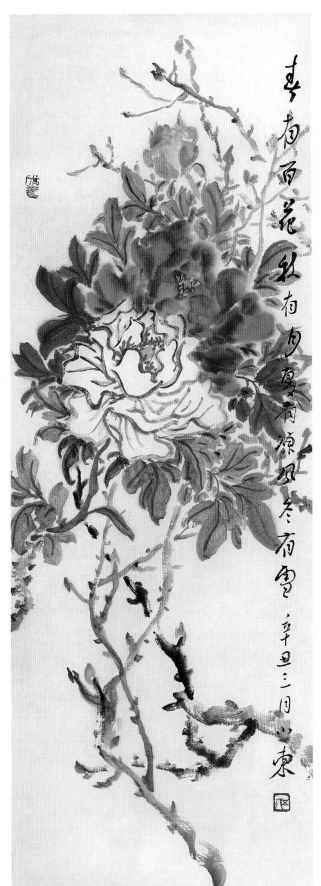

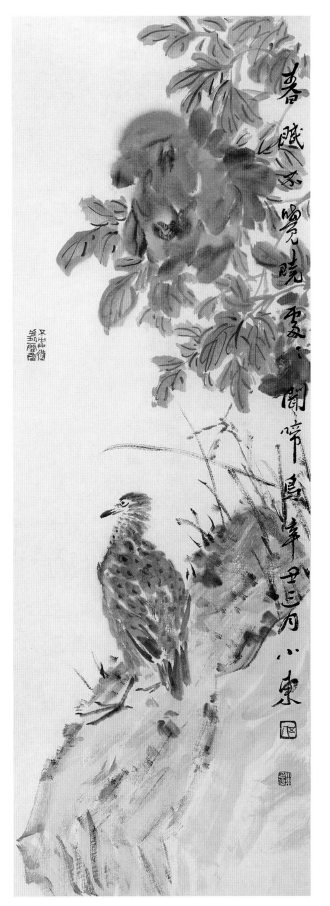

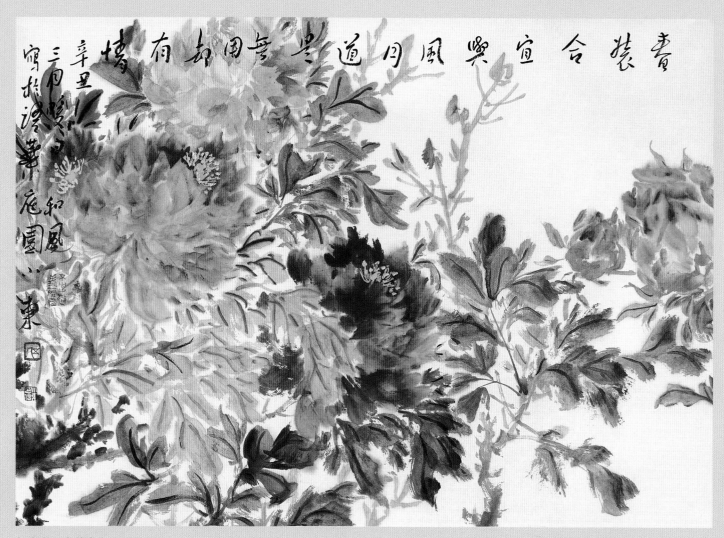

伍小东　春装合宜兴风月　52 cm×80 cm　2021 年

历代牡丹诗词选

牡丹花

（唐·罗隐）

似共东风别有因，绛罗高卷不胜春。
若教解语应倾国，任是无情亦动人。
芍药与君为近侍，芙蓉何处避芳尘。
可怜韩令功成后，辜负秾华过此身。